一張紙即可摺出驚人的藝術

擬真摺紙 1

福井久男◎著

王曉維◎譯

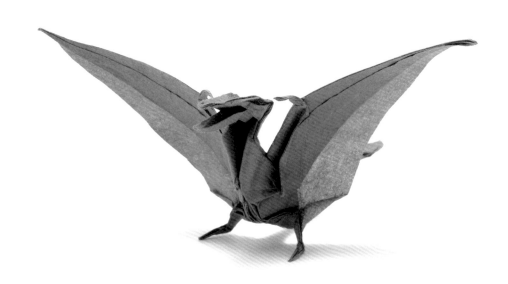

漢欣文化事業有限公司
Han Shin Cultural Enterprise Co. Ltd.

 收錄作品介紹

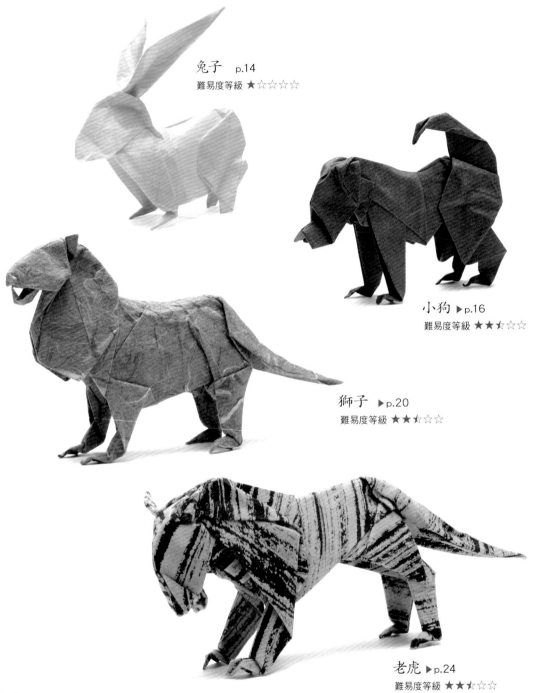

兔子　p.14
難易度等級 ★☆☆☆☆

小狗　▶p.16
難易度等級 ★★✦☆☆

獅子　▶p.20
難易度等級 ★★✦☆☆

老虎　▶p.24
難易度等級 ★★✦☆☆

目錄

收錄作品介紹 ………………………………… 2
前言 ……………………………………………… 8
摺法的記號 ……………………………………… 9
局部摺法的種類 ………………………………… 10
擬真摺紙的順序 ………………………………… 12
關於用紙 ………………………………………… 13
摺紙圖 …………………………………………… 14

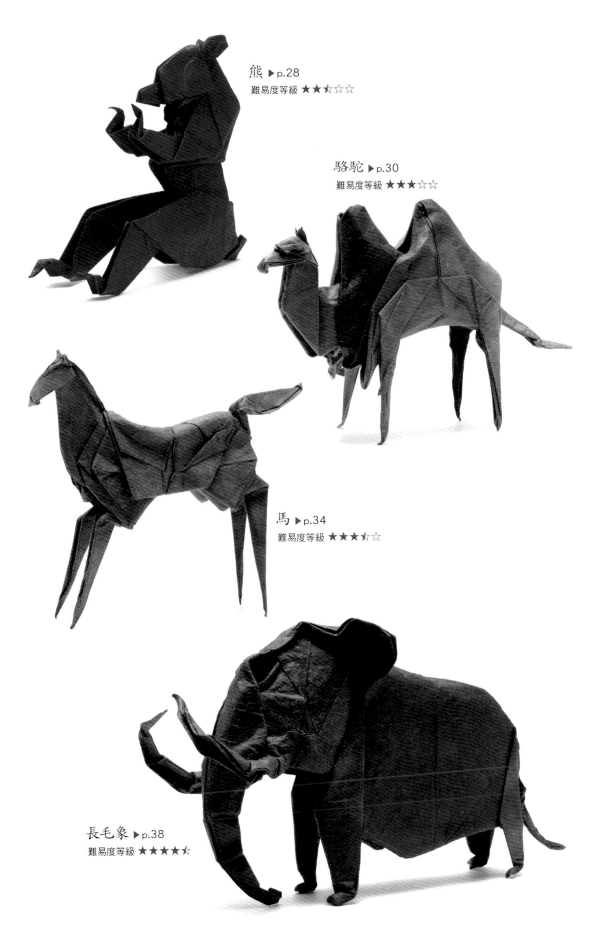

熊 ▶p.28
難易度等級 ★★☆☆☆

駱駝 ▶p.30
難易度等級 ★★★☆☆

馬 ▶p.34
難易度等級 ★★★☆☆

長毛象 ▶p.38
難易度等級 ★★★★☆

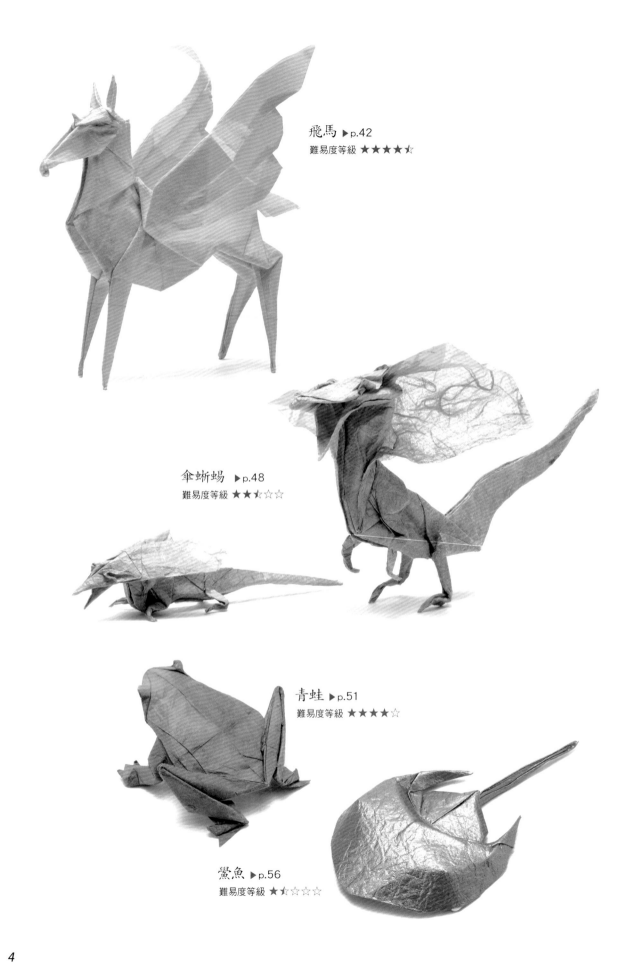

飛馬 ▶p.42
難易度等級 ★★★★☆

傘蜥蜴 ▶p.48
難易度等級 ★★☆☆☆

青蛙 ▶p.51
難易度等級 ★★★★☆

鱟魚 ▶p.56
難易度等級 ★★☆☆☆

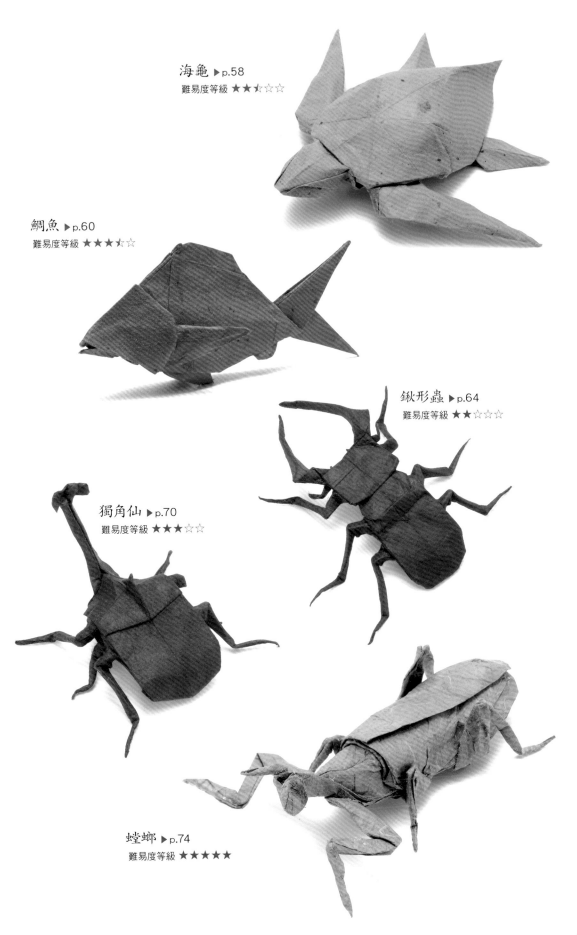

海龜 ▶p.58
難易度等級 ★★☆☆☆

鯛魚 ▶p.60
難易度等級 ★★★☆☆

鍬形蟲 ▶p.64
難易度等級 ★★☆☆☆

獨角仙 ▶p.70
難易度等級 ★★★☆☆

螳螂 ▶p.74
難易度等級 ★★★★★

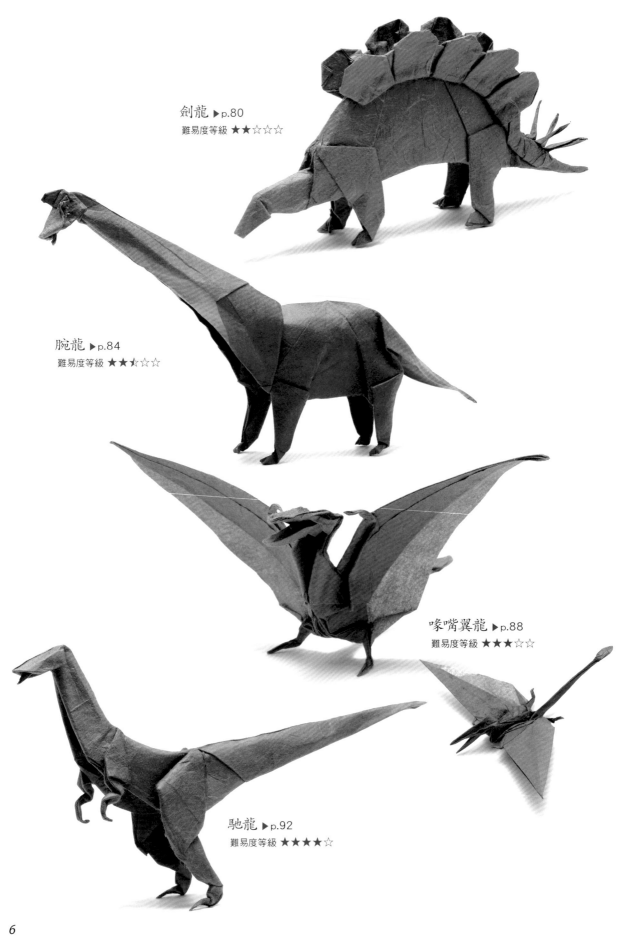

劍龍 ▶p.80
難易度等級 ★★☆☆☆

腕龍 ▶p.84
難易度等級 ★★🌓☆☆

喙嘴翼龍 ▶p.88
難易度等級 ★★★☆☆

馳龍 ▶p.92
難易度等級 ★★★★☆

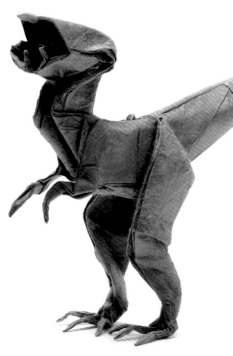

霸王龍 ▶p.96
難易度等級 ★★★★★

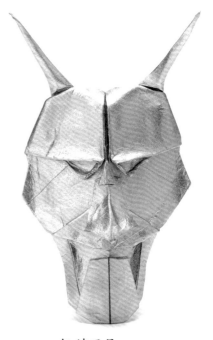

般若面具 ▶p.102
難易度等級 ★★☆☆☆

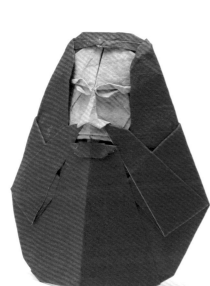

不倒翁 ▶p.104
難易度等級 ★★☆☆☆

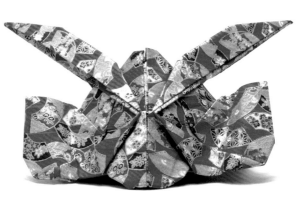

頭盔 p.108
難易度等級 ★★☆☆☆

前言

所謂的「擬真摺紙」，就是以動物、恐龍、昆蟲等為題材，盡可能摺出接近真實物體的創作摺紙。乍看之下難度似乎很高，但各個作品皆有「基礎摺法（※）」的階段，首先要學會這個部分，才能夠逐步發展為逼真立體的複雜形狀。而基礎摺法本身並不會很難理解，只要多挑戰幾次，從小孩到年長者，無論是誰都摺得出來。

我第一次知道創作摺紙是在二十歲的時候，在涉谷車站附近的大型書店裡翻閱了摺紙書籍，就此展開了我的摺紙生涯。當時，我為了尋找大學入學考試的參考書，經常造訪這間書店。我總是喜歡站在那裡，翻閱和參考書擺在同一樓層的摺紙書。那天，我也像往常一樣，隨手拿起一本書來翻閱，裡面的一張照片卻令我看得目不轉睛。那是一隻形狀非常優美的馬的摺紙作品。雖然我沒有去看它的摺紙圖，但我非常確信那是由兩張鶴的基本形狀所摺成的。我心想，這樣的形狀應該用一張紙就可以摺成了，回家後，馬上用報紙的廣告傳單來試著摺摺看。雖然從小學低年級以後就沒碰過摺紙了，但在我幾乎徹夜未眠的努力下，終於摺出類似馬的形狀的東西。從那時起，我就完全被創作摺紙的魅力所擄獲，沉迷於其中。之後，我花費了漫長的歲月，以自己的方式不斷地研究，最後終於誕生了現在的「擬真摺紙」。

擬真摺紙的特徵可說是在於完成品立體有型，並充滿多處曲線。正因如此，從最後的摺紙圖到完成品之間，會有許多時間都花費在「整理形狀、完美成型」上面。在「整理形狀」時，會進行「塗膠」的作業（p.12）。整理完成的形狀，請參考本書所刊載的完成作品照片。為了完成時的美觀並提高耐久性，中級程度以上的讀者，請務必嘗試塗膠作業。不過，就算不進行塗膠，純粹只是享受「摺紙」的過程，也絲毫不會有損擬真摺紙的魅力。初學者的話，建議先從單純的摺紙開始嘗試。

本書是由較簡單的作品到難度較高的作品所構成的，可以讓讀者體驗到各式各樣的作品。每個作品都標示著難易度的符號，請讀者們挑選適合自己程度的作品來嘗試。此外，也特地將難解的部分以照片的方式進行圖示解說，讓初學者也能夠輕易上手。在摺紙時若是遇到難題，建議可以先看看下一個步驟的摺紙圖，通常問題就能迎刃而解。所以，在摺紙時不妨養成習慣，一邊看著下一個步驟的摺紙圖一邊來摺，應該就不困難。另外，關於動物的尾巴或腳尖等細節部分，不一定要完全參照摺紙圖來做，也可以盡情發揮自己的想像力來摺。希望大家都能夠輕鬆地享受摺紙的過程。

這次承蒙各位的厚愛，才讓本書能夠順利出版。我大約在12年前開始，就在東京湯島的「摺紙會館」擔任摺紙講師，有幸站在講壇上為大家講解摺紙。多年下來，也製作了許多摺紙圖來當作講座的副教材。原本以為要製作刊載的摺紙圖並不會花費太多的時間，但實際上開始製作本書時，我才重新體會到，要製作像本書一般光是看著圖解就能學會的摺紙圖，與作為摺紙教室副教材的摺紙圖，其實大不相同。本書所收錄的都是我花費了許多時間重新描繪的摺紙圖，希望各位熱愛摺紙的讀者們，能夠親身體驗擬真摺紙的魅力，這就是我最大的榮幸。

2013 年 12 月

福井 久男

Memo

（※）基礎摺法……在擬真摺紙中，每一項作品都有「基礎摺法」的階段。這個階段的意義在於「只要照著摺紙圖來摺，不論是誰都能夠摺出相同的形狀。」只要能夠好好地完成「基礎摺法」，在之後的摺紙順序裡，就算多多少少加入摺紙人本身的想法，稍作改變也無妨。如此一來，雖然完成品會有些微的不同，但這也是擬真摺紙的魅力之一吧！

谷摺線（谷線）

就是指摺線在紙張的背面，也稱作谷線。本書中有些地方會以「谷」來標示。

山摺線（山線）

就是指摺線在紙張的正面，也稱作山線。也可以把紙張翻到背面來摺出谷線。本書中有些地方會以「山」來標示。

隱藏的谷摺線（隱藏谷線）

在紙張下方所隱藏的谷摺線，以較細的谷摺線來標示，也稱作隱藏谷線。本書中有些地方會以「隱藏谷線」來標示。

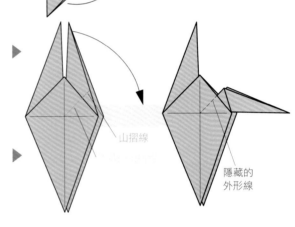

隱藏的谷摺線

谷摺線

隱藏的外形線

隱藏的山摺線（隱藏山線）

在紙張下方所隱藏的山摺線，以較細的山摺線來標示，也稱作隱藏山線。本書中有些地方會以「隱藏山線」來標示。

隱藏的外形線

必要時會標示出在紙張下方所隱藏的輪廓線（外形線）。

山摺線

隱藏的外形線

壓出摺線（摺痕）

摺好之後再打開恢復原狀，壓出摺線（摺痕）。

打開壓平

打開 ↗ 的部分壓平。

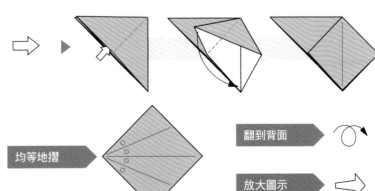

把紙拉出

把紙拉長

均等地摺

翻到背面

放大圖示

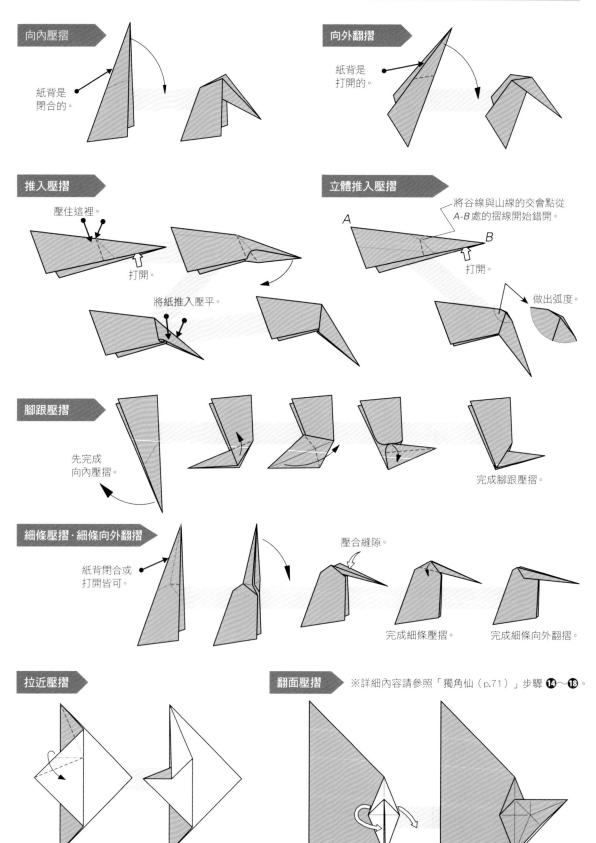

向內壓摺

紙背是閉合的。

向外翻摺

紙背是打開的。

推入壓摺

壓住這裡。

打開。

將紙推入壓平。

立體推入壓摺

將谷線與山線的交會點從A-B處的摺線開始錯開。

A

B

打開。

做出弧度。

腳跟壓摺

先完成向內壓摺。

完成腳跟壓摺。

細條壓摺·細條向外翻摺

紙背閉合或打開皆可。

壓合縫隙。

完成細條壓摺。

完成細條向外翻摺。

拉近壓摺

翻面壓摺

※詳細內容請參照「獨角仙（p.71）」步驟 ⑭～⑱。

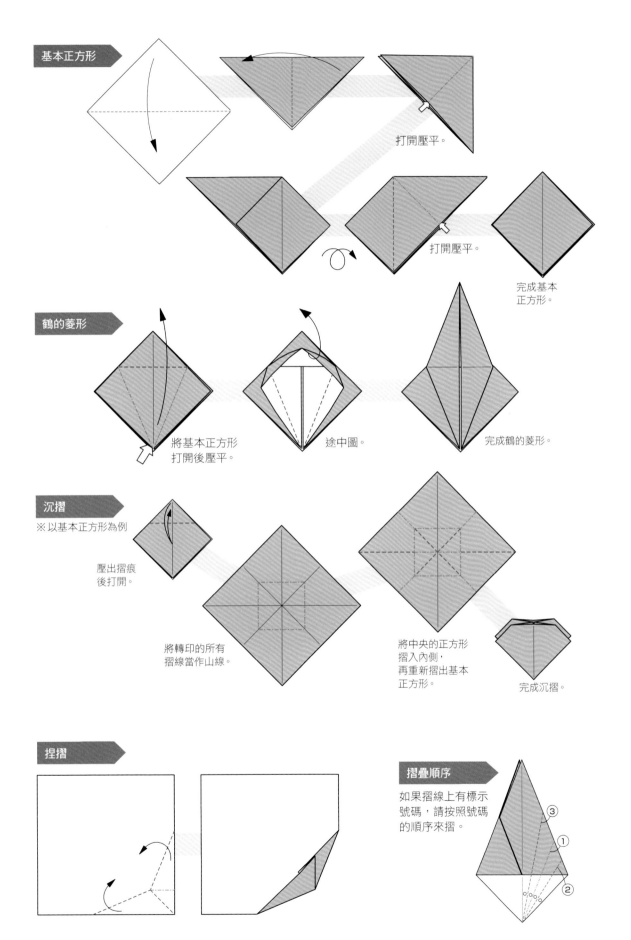

基本正方形

打開壓平。

打開壓平。

完成基本
正方形。

鶴的菱形

將基本正方形
打開後壓平。

途中圖。

完成鶴的菱形。

沉摺

※以基本正方形為例

壓出摺痕
後打開。

將轉印的所有
摺線當作山線。

將中央的正方形
摺入內側，
再重新摺出基本
正方形。

完成沉摺。

捏摺

摺疊順序

如果摺線上有標示
號碼，請按照號碼
的順序來摺。

③
①
②

關於塗膠

要讓擬真摺紙更具真實感，我通常會使用「塗膠」這個方法。如果沒有百分之百掌握摺紙的程序步驟，想要正確地完成這個作業可能會比較困難，但只要進行塗膠，完成後不僅較容易調整形狀，可使形狀更加美觀，也可以增加強度及耐久性，希望中級程度以上的讀者都能夠踴躍嘗試。

關於塗膠的時間點，基本上大約是在「基礎摺法」完成的時候，或是在完成前後的幾個程序中來進行。（本書中在摺紙圖步驟內會以「塗膠開始」來標示，敬請參考。）在紙張背面必要的地方塗上黏膠（以少許水稀釋過的木工用白膠）。基礎摺法完成後，每進行一個摺紙步驟，就要塗上黏膠。包含正面的隙縫處等，也要盡可能地塗上。但是，如果在基礎摺法完成後還有沉摺時，就必須等這個步驟完成後再塗上黏膠，或是留下這個部分不塗膠，只在其他部分塗膠，這點請特別注意。

若是在不需要塗膠的地方不小心塗上了，只要立刻處理，將黏膠處剝開曬乾或是將黏膠擦拭乾淨，就不會有問題。若是黏膠已經乾掉的話，可以用刷子沾水，將黏膠部分弄濕，過了1～2分鐘之後就能順利剝開紙張了。

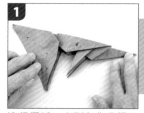

1 進行摺紙，直到各作品標示「塗膠開始」的步驟為止（圖為「小狗」p.16）。

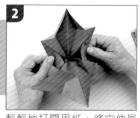

2 輕輕地打開用紙，將它伸展開來。

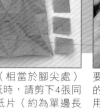

3 要在四角（相當於腳尖處）加上補強紙時，請剪下4張同種類的小紙片（約為單邊長度的1/5）來使用。

4 要加上補強紙時，先在展開的紙張（背面）的邊角上，用刷子將黏膠（以水稀釋的木工用白膠）塗上去。

5 將補強紙的邊角對齊用紙的邊角貼上後，在用紙上塗上黏膠，將補強紙貼好。

6 用紙的四角已黏好4張補強紙的模樣。

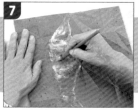

7 一邊注意摺痕，一邊在用紙背面的必要處塗上黏膠。

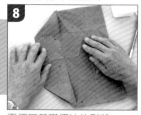

8 再摺回基礎摺法的形狀。

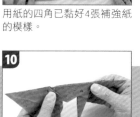

9 在摺回的途中也要塗上黏膠。請考量摺紙的工序，在必要的地方塗上黏膠。

10 已摺回原本的基礎摺法的模樣。

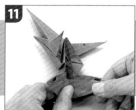

11 照著摺紙圖繼續進行摺紙。

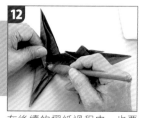

12 在後續的摺紙過程中，也要盡可能塗上黏膠。

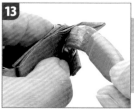

13 小狗的耳朵內側等細部，也要盡可能地塗上黏膠。

14 摺好後，請用手指按壓做出曲面，調整出立體的形狀。

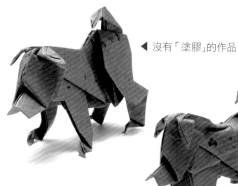

◀ 沒有「塗膠」的作品

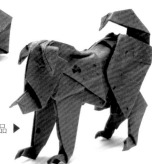

有「塗膠」的作品 ▶

Memo

塗膠是擬真摺紙的重要元素，但就算不進行塗膠作業，也能充分體驗摺紙的樂趣。

用紙的種類及尺寸

本書會記載作品的用紙種類及尺寸，敬請參考。所有用紙都是使用「和紙」（如右側照片）來製作，當然和紙也有許多不同的種類，請儘量選擇較薄的種類，比較容易壓摺。為了使「擬真摺紙」的作品更加完美，以具有適當的韌度及強度的日本傳統和紙最適合。特別是要進行左頁所介紹的「塗膠」作業時，使用一般的用紙會難以完成，而且和紙能讓成品更具有高級感，非常推薦使用。

如果是初學者，想要輕鬆地體驗擬真摺紙的樂趣時，使用一般的色紙來做，當然也沒有關係。不過，這時請儘量使用大一點的紙張（18cm×18cm以上），比較容易進行製作。

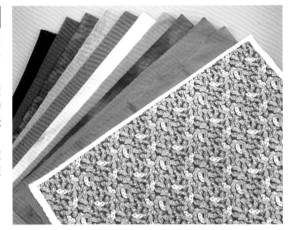

準備用紙

使用和紙時，在專門店裡可以買到已經裁剪成摺紙尺寸的紙張，不過我都是購買大張的和紙（約90cm×60cm）再自行裁切。接下來要介紹裁切的方法，可以在空閒時先全部裁切好，並摺成「基本正方形」（p.11）來保管，就可以在想摺的時候馬上開始摺，推薦給大家。

將大尺寸的和紙摺成6等分。

使用裁紙刀割開摺線處，裁成6張紙。

裁好6張紙的模樣。

摺成三角形。

再次摺成三角形。

為了做出等邊三角形，將長邊多餘的地方裁掉。

將上面的1張紙翻過來摺成三角形。如果邊角都能對齊的話，就表示裁切成功。

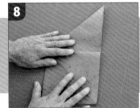
然後就直接摺成「基本正方形」（p.11）。

完成了。曬到太陽會容易褪色，請注意保管的場所。

如果想將紙的背面做成另一種顏色，請先在背面貼上別的紙作為襯裡（※）後再進行裁切。

補強用紙的方法

如果用紙過薄而擔心強度不夠時，可購買CMC（右側照片①：羧甲基纖維素鈉＝手工藝用品店可購得）塗於紙張後再使用，即可增加強度。CMC原本是使用在皮革工藝用的粉劑，我通常會在500ml的水中溶入20g的CMC來使用，尤其是塗於（右側照片②）較薄的和紙（薄雲龍紙、機械雲龍紙等）上。只要乾燥後再進行裁切，就不會有強度上的問題，能夠當作摺紙來使用了。

（※）襯裡……將木工用白膠以5倍的水來稀釋，以毛刷塗在用紙上，再對齊黏上另一種顏色的用紙。

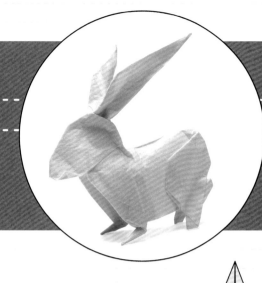

兔子

★用紙：和紙（楮紙）・22cm×22cm・1張

本作品的基礎摺法（到步驟④為止）與傳統摺法「鶴的基本形」相同，即使是初學者也可輕易完成。完成時由於重心會相當偏向前側，所以要用四隻腳站立時，請注意整體平衡感，不要讓後腳浮起來。後腳的趾尖部分如果能夠摺得清楚一些，整體造型就會更加完整；背部的長度則是要短一些，看起來會更可愛。

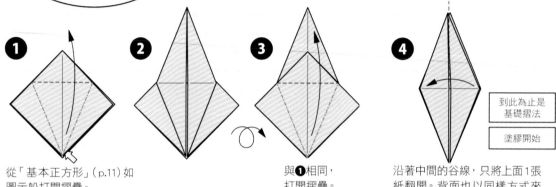

❶ 從「基本正方形」（p.11）如圖示般打開摺疊。

❷

❸ 與❶相同，打開摺疊。

❹ 沿著中間的谷線，只將上面1張紙翻開。背面也以同樣方式來摺。

到此為止是基礎摺法

塗膠開始

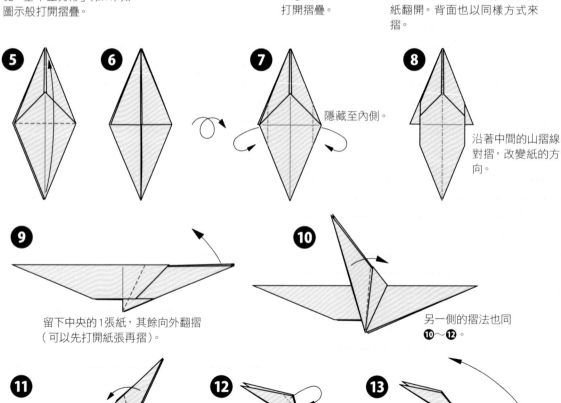

❺

❻

❼ 隱藏至內側。

❽ 沿著中間的山摺線對摺，改變紙的方向。

❾ 留下中央的1張紙，其餘向外翻摺（可以先打開紙張再摺）。

❿ 另一側的摺法也同❿～⓬。

⓫

⓬

⓭ 向外翻摺。

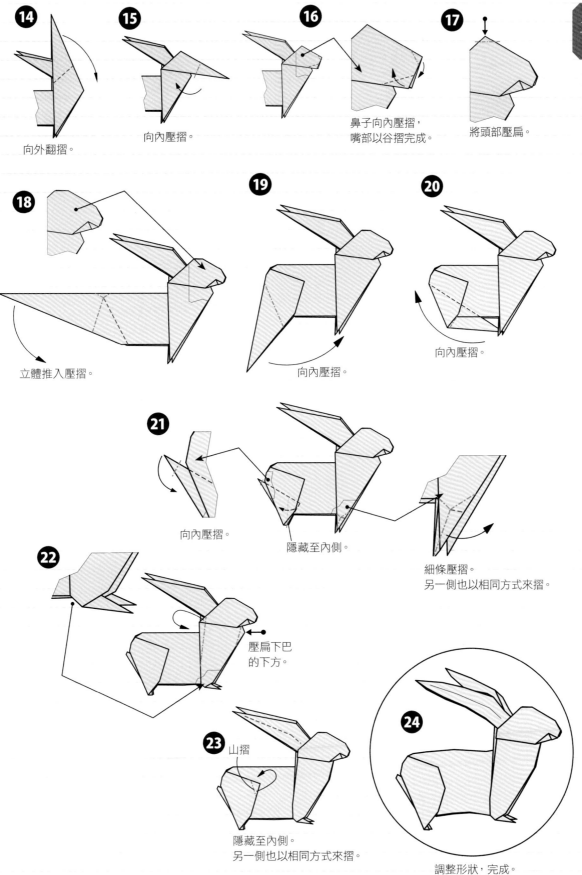

★
☆
☆
☆
☆

⑭ 向外翻摺。

⑮ 向內壓摺。

⑯ 鼻子向內壓摺，
嘴部以谷摺完成。

⑰ 將頭部壓扁。

⑱ 立體推入壓摺。

⑲ 向內壓摺。

⑳ 向內壓摺。

㉑ 向內壓摺。

隱藏至內側。

細條壓摺。
另一側也以相同方式來摺。

㉒ 壓扁下巴
的下方。

㉓ 山摺

隱藏至內側。
另一側也以相同方式來摺。

㉔ 調整形狀，完成。

15

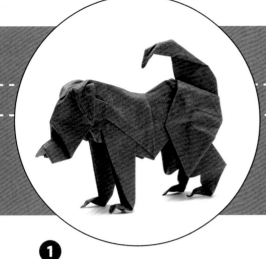

小狗

★用紙：摺紙（日本紙摺紙），31cm×31cm，1張

本作品的基礎摺法（到步驟⑭為止）與「老虎」（p.24）及「熊」（p.28）幾乎相同。大多數的哺乳類作品都能以這個形狀來製作。進行步驟㉒之後的塗膠作業時，由於在步驟㉘摺耳朵時會有壓摺的動作，一定要特別注意。而為了便於調整前腳的角度及長度，若要在紙張正面塗膠時，請於完成後再進行。

❶
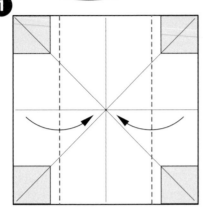
在紙張背面的四角貼上補強用紙(p.12)。

❷
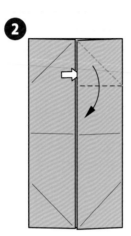
將 ⇨ 打開壓平。

❸
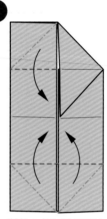
其他3處也以相同的方式壓平。

❹

❺
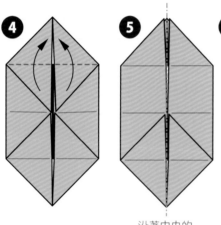
沿著中央的山線對摺。

❻
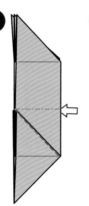
將 ⇦ 打開壓平。

❼ （途中圖）
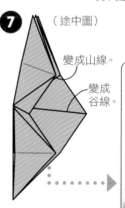
變成山線。
變成谷線。
正在摺❼的模樣。

❽
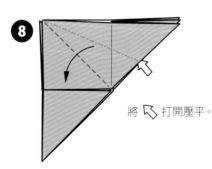
將 ⇖ 打開壓平。

❾
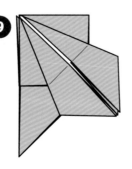

❿
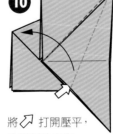
將 ↗ 打開壓平，改變紙的方向。

★
★ ★
★ ☆
☆
☆

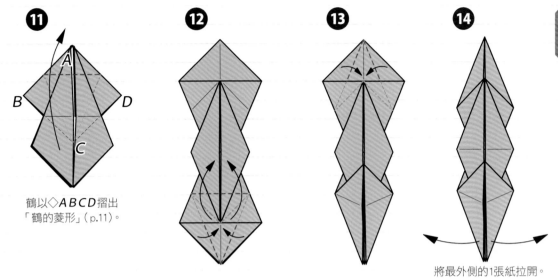

⑪

A

B　　　D

C

鶴以◇ABCD摺出
「鶴的菱形」（p.11）。

⑫

⑬

⑭

將最外側的1張紙拉開。

至此為止是
基礎摺法

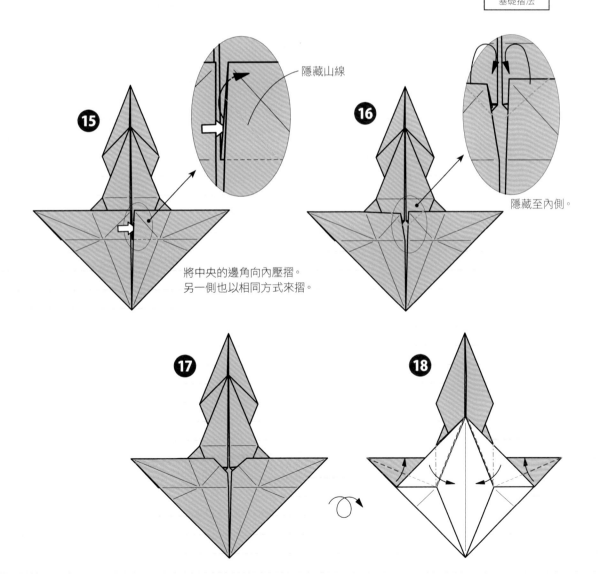

⑮

隱藏山線

將中央的邊角向內壓摺。
另一側也以相同方式來摺。

⑯

隱藏至內側。

⑰

⑱

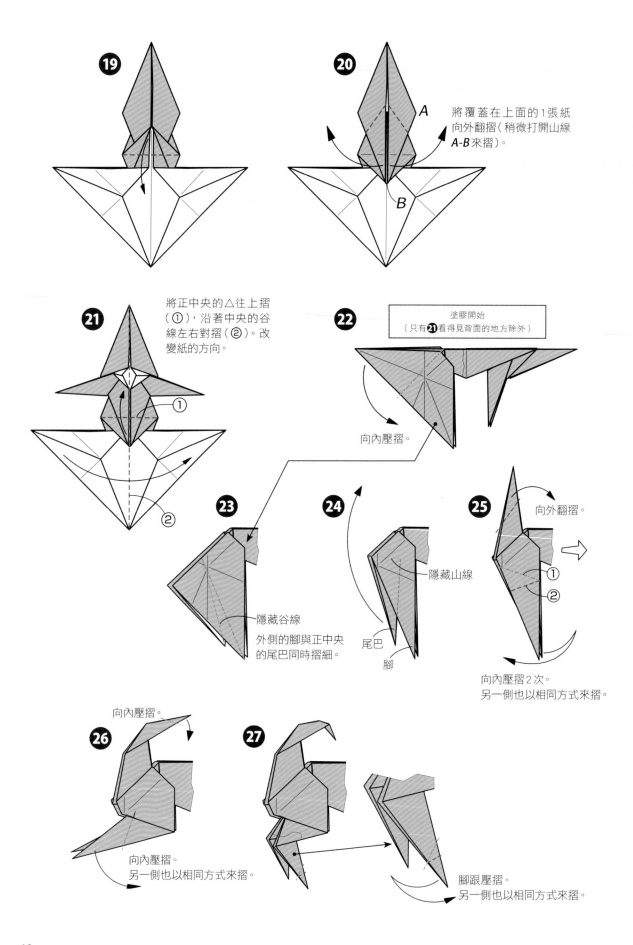

19

20 將覆蓋在上面的1張紙向外翻摺（稍微打開山線 *A-B* 來摺）。

A

B

21 將正中央的△往上摺（①），沿著中央的谷線左右對摺（②）。改變紙的方向。

①

②

22 塗膠開始（只有 ㉑ 看得見背面的地方除外）

向內壓摺。

23 隱藏谷線
外側的腳與正中央的尾巴同時摺細。

24 隱藏山線

尾巴

腳

25 向外翻摺。

①
②

向內壓摺2次。
另一側也以相同方式來摺。

26 向內壓摺。

向內壓摺。
另一側也以相同方式來摺。

27

腳跟壓摺。
另一側也以相同方式來摺。

28

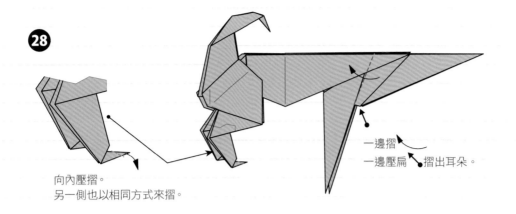

向內壓摺。
另一側也以相同方式來摺。

一邊摺
一邊壓扁 ● 摺出耳朵。

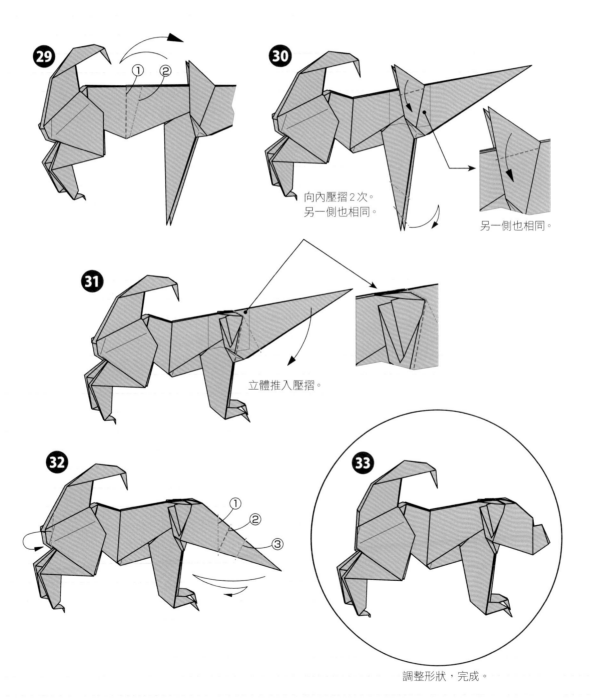

29

30

向內壓摺 2 次。
另一側也相同。

另一側也相同。

31

立體推入壓摺。

32

①
②
③

33

調整形狀，完成。

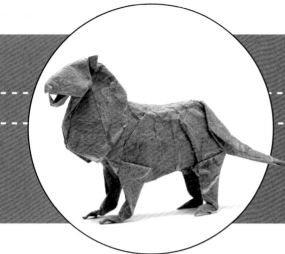

獅子

★用紙：和紙（荒筋紙）．32cm×32cm．1張

由於頭部會出現紙張的背面，所以要使用正反兩面顏色相同的紙張來摺較為適當。步驟⑤～步驟⑦採用傳統摺紙的「兩腹船」摺法。鬃毛是獅子的特徵，不要摺得太小，請摺出好看的形狀來。另外頭部不要摺得太大，位置也要摺得高一些，注意整體的平衡感。

在紙張背面的2個對角貼上補強用紙（p.12）。

背面的△不要摺疊，直接拉出來。

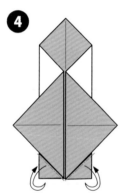

沿著山線壓出摺線。

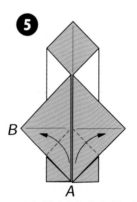

A角對齊B角往上摺，壓出摺線。另一側也相同。

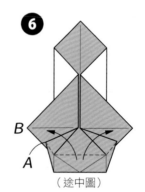

（途中圖）

拉出背面的△。

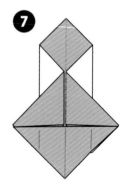

沿著中央的山摺線左右對摺，改變紙的方向。

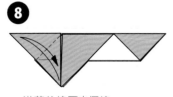

沿著谷線壓出摺線。

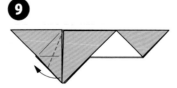

另一側也相同。

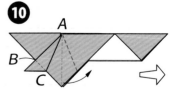

將中間的ABC部分一邊拉出來一邊摺。

20

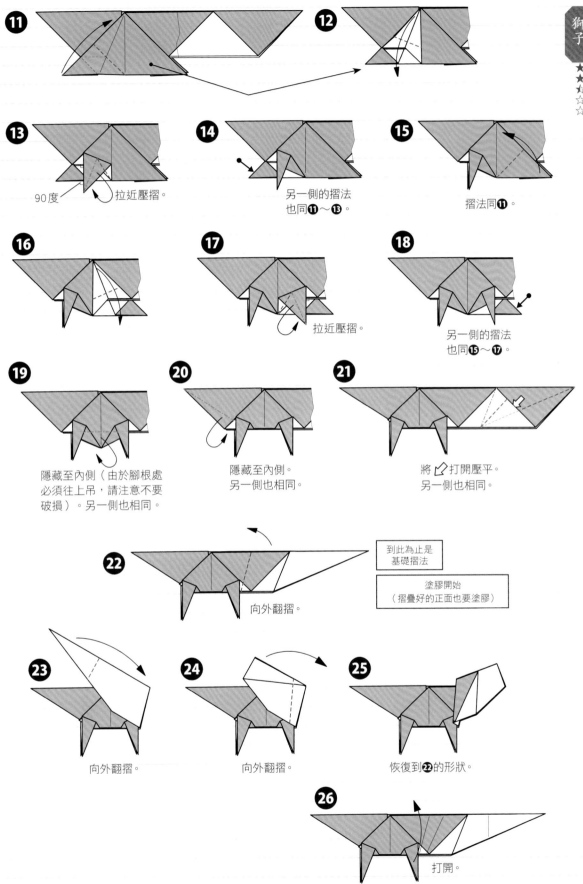

11

12

13
90度　拉近壓摺。

14
另一側的摺法
也同❶～❸。

15
摺法同❶。

16

17
拉近壓摺。

18
另一側的摺法
也同❶～❶。

19
隱藏至內側（由於腳根處
必須往上吊，請注意不要
破損）。另一側也相同。

20
隱藏至內側。
另一側也相同。

21
將 ↗ 打開壓平。
另一側也相同。

22
向外翻摺。

到此為止是
基礎摺法

塗膠開始
（摺疊好的正面也要塗膠）

23
向外翻摺。

24
向外翻摺。

25
恢復到❷的形狀。

26
打開。

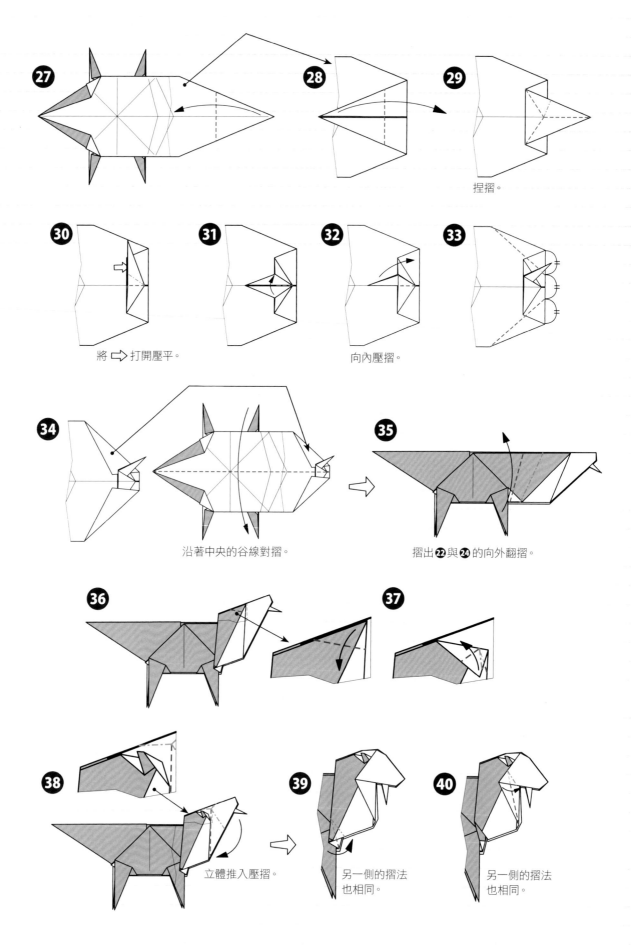

捏摺。

將 ⇨ 打開壓平。

向內壓摺。

沿著中央的谷線對摺。

摺出❷與❷的向外翻摺。

立體推入壓摺。

另一側的摺法也相同。

另一側的摺法也相同。

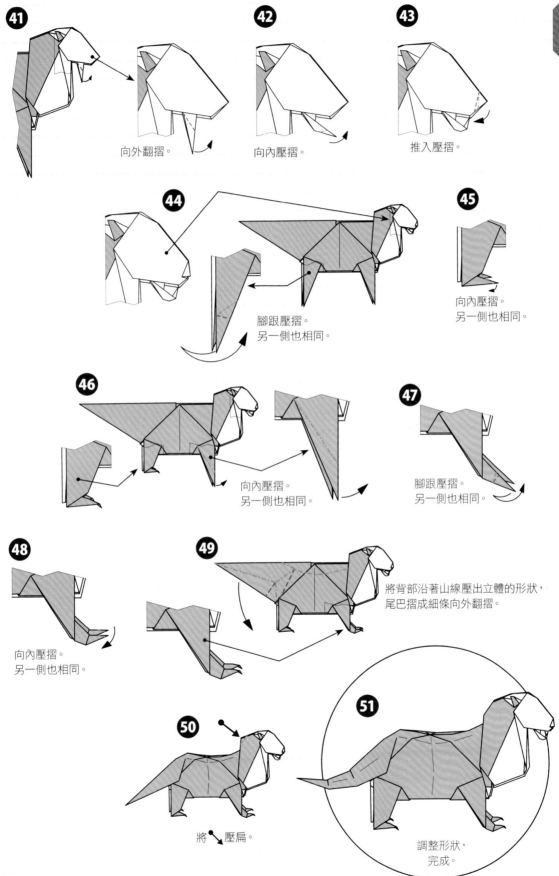

41 向外翻摺。

42 向內壓摺。

43 推入壓摺。

44 腳跟壓摺。
另一側也相同。

45 向內壓摺。
另一側也相同。

46 向內壓摺。
另一側也相同。

47 腳跟壓摺。
另一側也相同。

48 向內壓摺。
另一側也相同。

49 將背部沿著山線壓出立體的形狀，
尾巴摺成細條向外翻摺。

50 將 壓扁。

51 調整形狀，
完成。

23

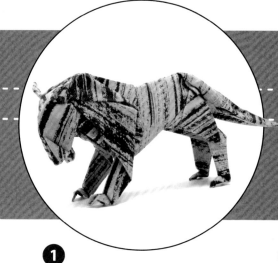

老虎

★用紙：和紙（刷毛虎紋紙），30cm×30cm，1張

本作品的基礎摺法（到步驟⑬為止）與小狗（p.16）幾乎相同。摺出背後的2個彎曲點（步驟㉗與步驟㉘），就能營造出老虎精銳強悍的感覺。步驟㉟～步驟㊴會摺出鼻子及下巴，下巴如果摺得太大會破壞整體的平衡，敬請注意。從正面看老虎的頭部時，如果將下巴兩側的下顎骨做得較寬大，就會很好看。

1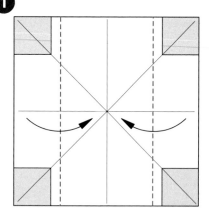

在紙張背面的四角貼上補強用紙(p.12)。

2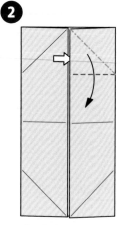

將 ⇨ 打開壓平。

3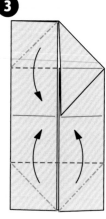

其他3處也相同。

4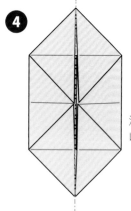

沿著中央的山線對摺。

5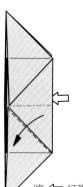

將 ⇦ 打開壓平。

6 （途中圖）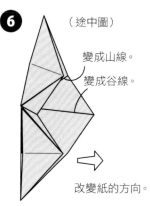

變成山線。
變成谷線。

改變紙的方向。

7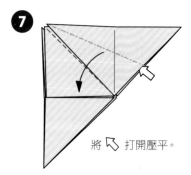

將 ↙ 打開壓平。

8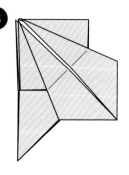

9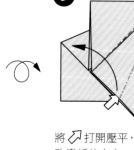

將 ↗ 打開壓平，改變紙的方向。

★
★★
★★☆
☆☆
☆☆

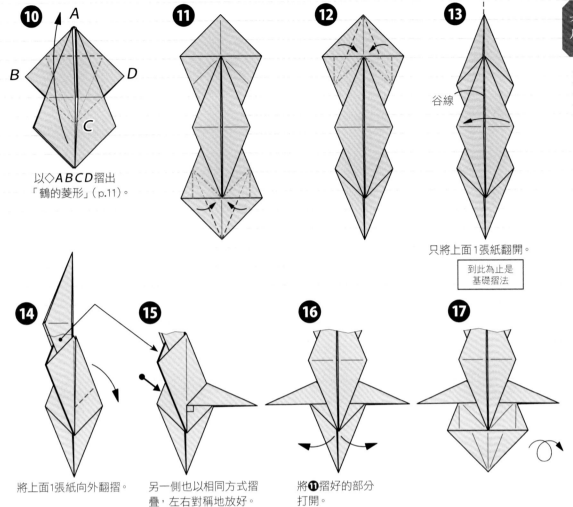

⑩ 以◇*ABCD*摺出
「鶴的菱形」(p.11)。

⑪

⑫

⑬ 谷線

只將上面1張紙翻開。

到此為止是
基礎摺法

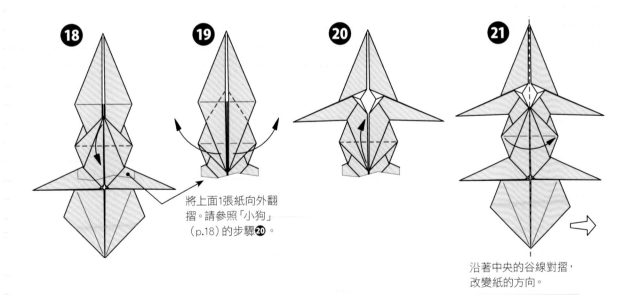

⑭ 將上面1張紙向外翻摺。

⑮ 另一側也以相同方式摺
疊,左右對稱地放好。

⑯ 將⑪摺好的部分
打開。

⑰

⑱

⑲ 將上面1張紙向外翻
摺。請參照「小狗」
(p.18)的步驟⑳。

⑳

㉑

沿著中央的谷線對摺,
改變紙的方向。

塗膠開始
(看得見背面的地方除外)

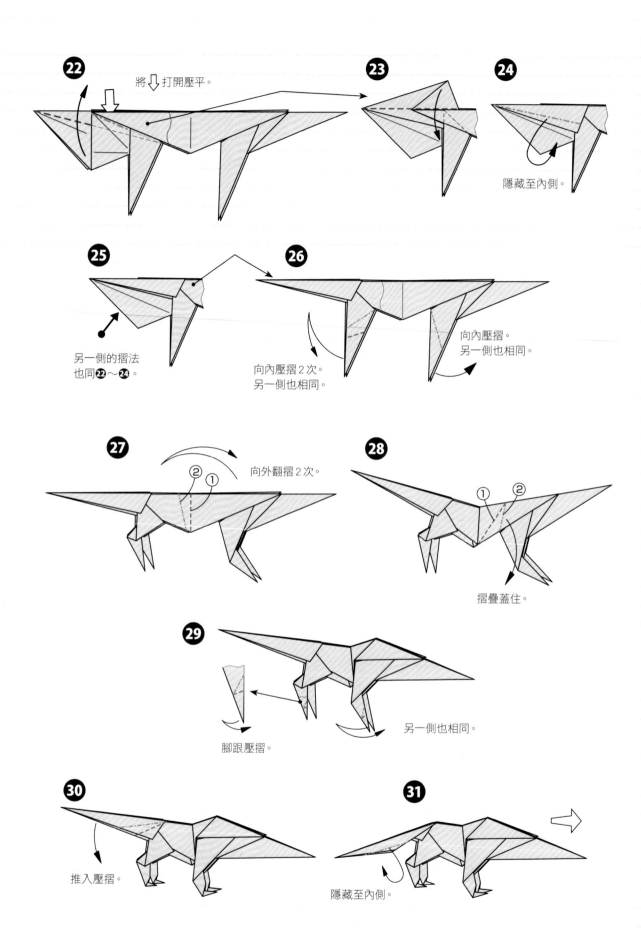

22 將⬇打開壓平。

23

24 隱藏至內側。

25 另一側的摺法
也同**22**～**24**。

26 向內壓摺。
另一側也相同。

向內壓摺2次。
另一側也相同。

27 向外翻摺2次。
② ①

28 ① ②
摺疊蓋住。

29 腳跟壓摺。
另一側也相同。

30 推入壓摺。

31 隱藏至內側。

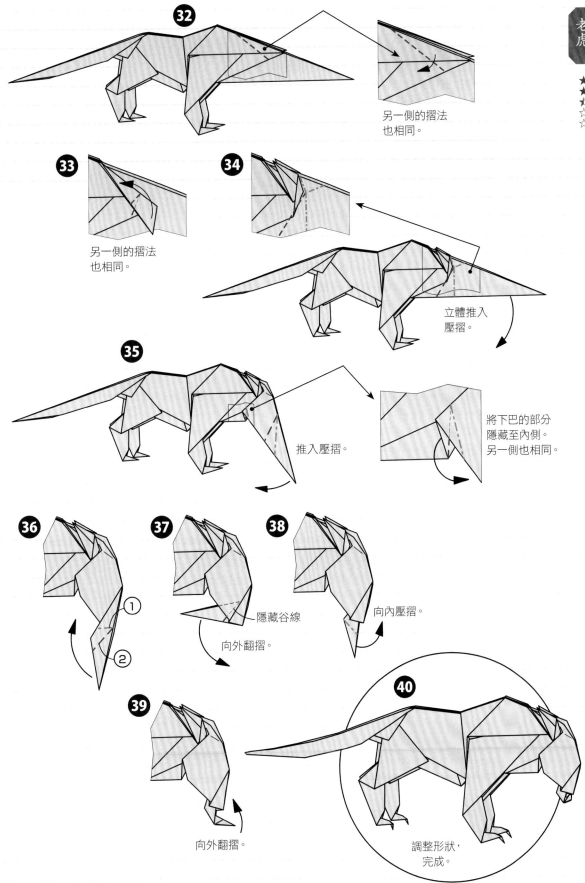

32

另一側的摺法
也相同。

33

另一側的摺法
也相同。

34

立體推入
壓摺。

35

推入壓摺。

將下巴的部分
隱藏至內側。
另一側也相同。

36

①
②

37

隱藏谷線

向外翻摺。

38

向內壓摺。

39

向外翻摺。

40

調整形狀，
完成。

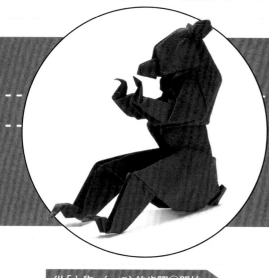

熊

★用紙：和紙（楮紙）‧ 23cm×23cm‧ 1張

本作品的基礎摺法（步驟①）與「小狗」（p.16）的步驟①至步驟⑭完全
相同；而在背部摺出2個彎曲點來調整姿勢，又與「老虎」（p.24）相同。
摺好後，使後腳之間稍微張開一些，讓它可以自己坐立起來。如果身體有
些後仰，就將步驟⑨的推入壓摺部分做得更深一些即可。跟其他的動物摺
紙一樣，頭部若是過於上仰，作品結構就會顯得鬆散，敬請注意。

從「小狗」（p.17）的步驟⑭開始

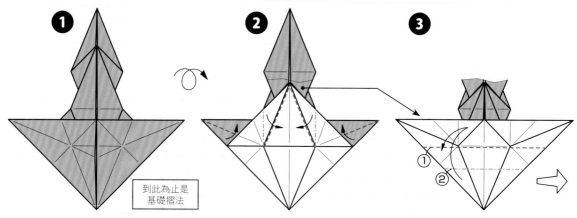

到此為止是
基礎摺法

按照「小狗」（p.16）的步驟❶～⓮來摺，
再將紙張打開(紙張不須補強)。

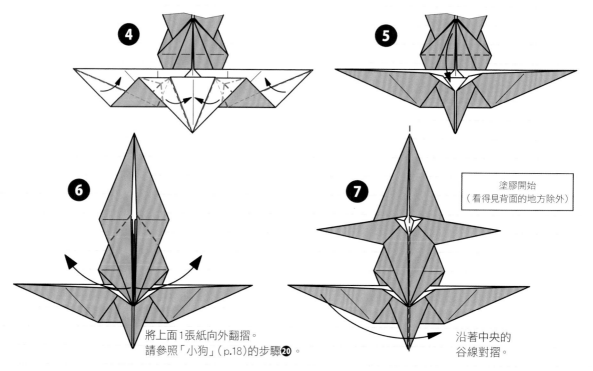

塗膠開始
（看得見背面的地方除外）

將上面1張紙向外翻摺。
請參照「小狗」（p.18）的步驟⓴。

沿著中央的
谷線對摺。

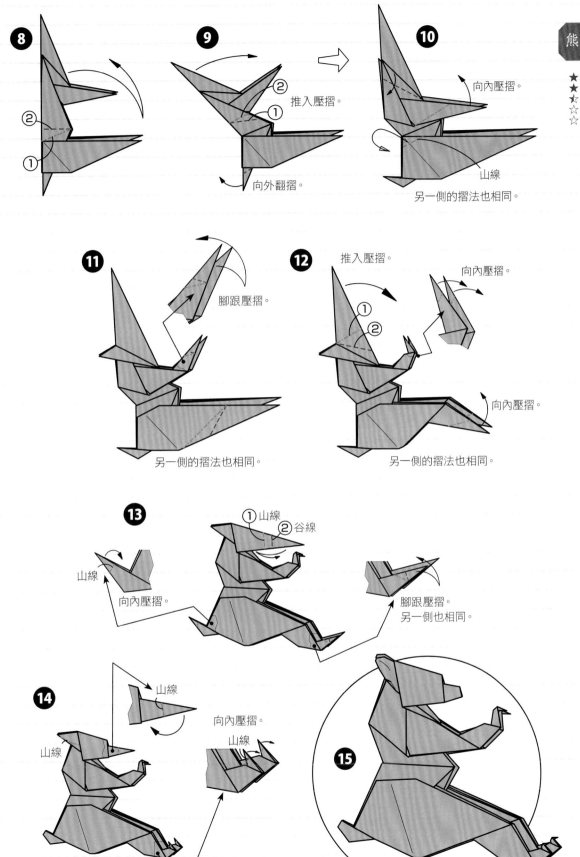

★
★★
★☆
☆

8

9

推入壓摺。

向外翻摺。

10

向內壓摺。

山線

另一側的摺法也相同。

11

腳跟壓摺。

另一側的摺法也相同。

12

推入壓摺。

向內壓摺。

向內壓摺。

另一側的摺法也相同。

13

①山線
②谷線

山線

向內壓摺。

腳跟壓摺。
另一側也相同。

14

山線

山線

向內壓摺。

山線

15

調整形狀，完成。

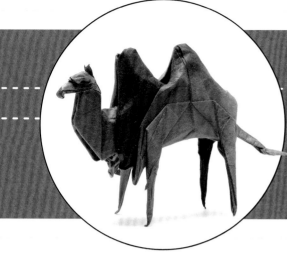

駱駝

★用紙：和紙（板紙）‧31cm×31cm‧1張

製作本作品時，為了使之後的作業能夠順利進行，在真正的塗膠開始（步驟㊲）之前，要先在步驟⑭時塗一次膠。與「獅子」（p.20）一樣，由於紙張的背面有一部分會出現在摺好的作品上，所以使用表裡同色的紙張來製作較為合適。頭部的位置雖然會比駝峰的位置低一些，但在摺的時候還是要注意頭部要盡可能做得高一點，會比較好看。

❶
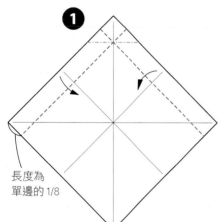

長度為
單邊的 1/8

❷
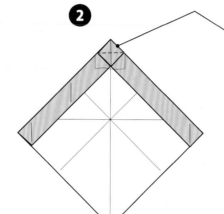
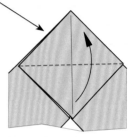

❸
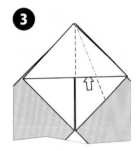

將 ⇧ 打開壓平。

❹
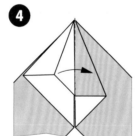

只將上面1張紙翻回。

❺
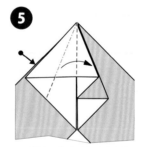

另一側也以相同的方式來摺，
左右對稱地放好。

❻
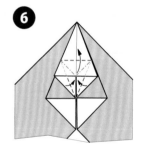

❼
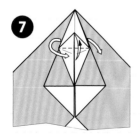

沿著谷線壓出摺線後，翻
面壓摺。請參照「獨角仙」
（p.71）的步驟⑫〜⑱。

❽
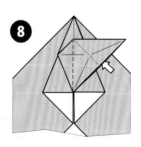

將 ⤵ 打開壓平。

❾
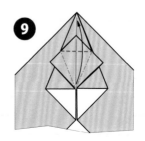

摺出「鶴的菱形」（p.11）。

❿
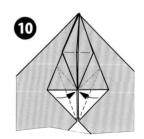

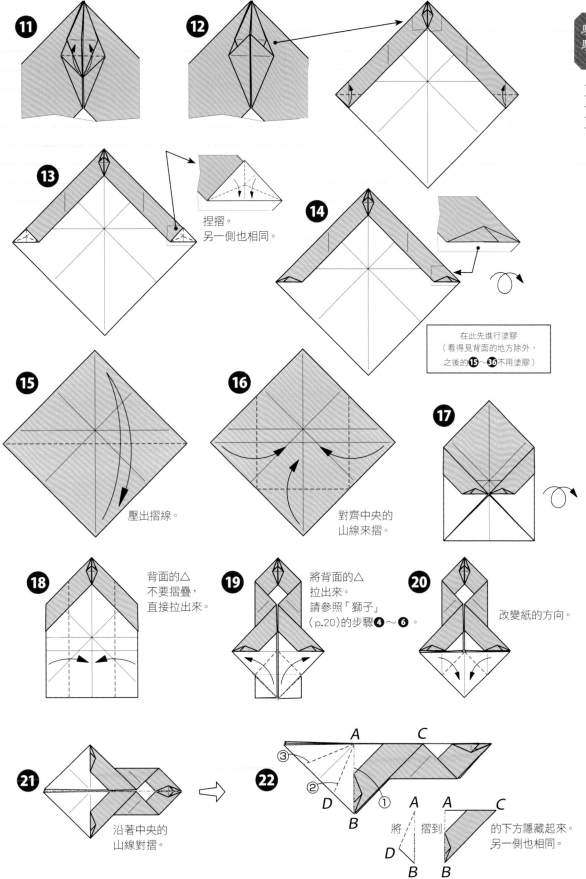

11

12

13

捏摺。
另一側也相同。

14

在此先進行塗膠
（看得見背面的地方除外，
之後的⑮～㊱不用塗膠）

15

壓出摺線。

16

對齊中央的
山線來摺。

17

18

背面的△
不要摺疊，
直接拉出來。

19

將背面的△
拉出來。
請參照「獅子」
（p.20）的步驟❹～❻。

20

改變紙的方向。

21

沿著中央的
山線對摺。

22

A C
③
②
D
①
B

將　　摺到　　　　　的下方隱藏起來。
另一側也相同。

A A C

D
B B

31

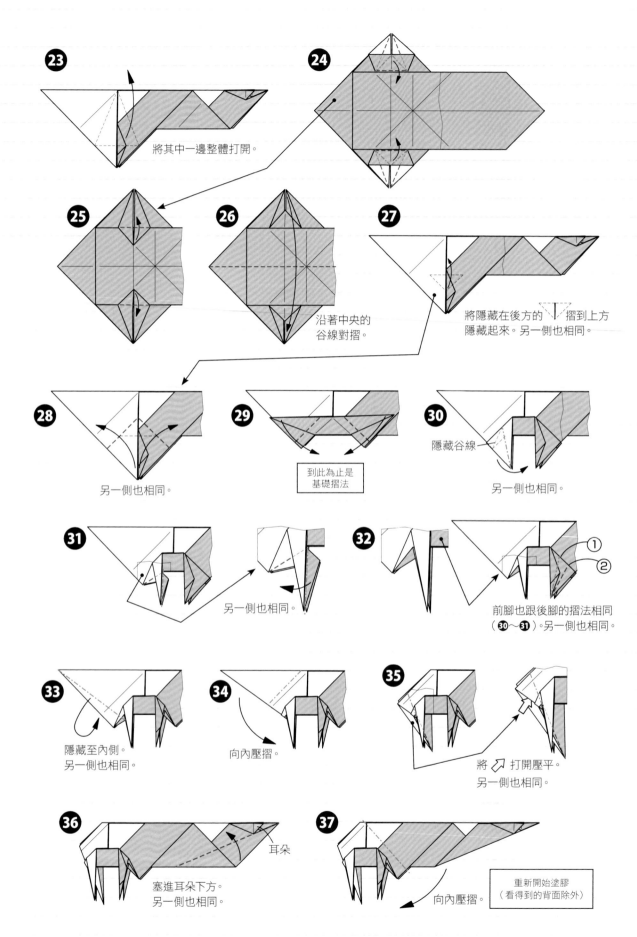

㉓ 將其中一邊整體打開。

㉔

㉕

㉖ 沿著中央的谷線對摺。

㉗ 將隱藏在後方的 ⊥ 摺到上方隱藏起來。另一側也相同。

㉘ 另一側也相同。

㉙ 到此為止是基礎摺法

㉚ 隱藏谷線 另一側也相同。

㉛ 另一側也相同。

㉜ ① ② 前腳也跟後腳的摺法相同（㉚～㉛）。另一側也相同。

㉝ 隱藏至內側。另一側也相同。

㉞ 向內壓摺。

㉟ 將 ↗ 打開壓平。另一側也相同。

㊱ 耳朵 塞進耳朵下方。另一側也相同。

㊲ 向內壓摺。 重新開始塗膠（看得到的背面除外）

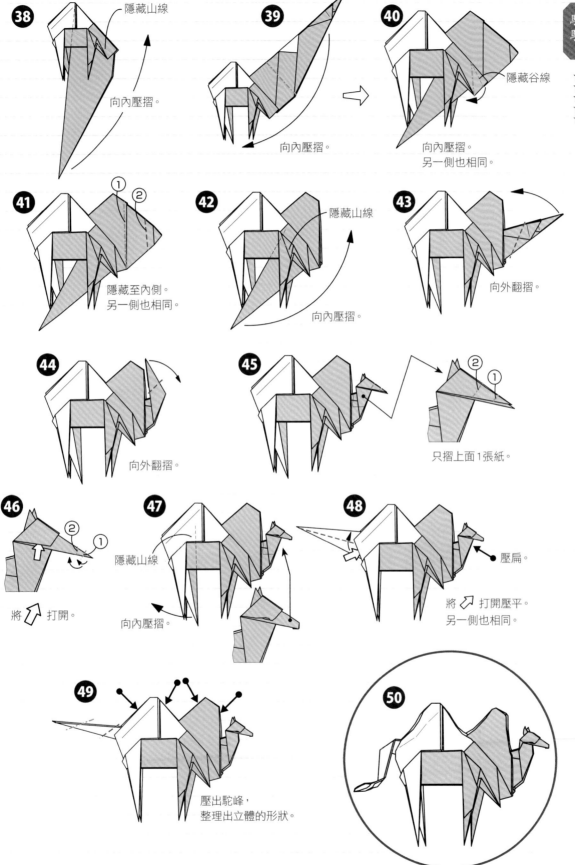

38 隱藏山線
向內壓摺。

39 向內壓摺。

40 隱藏谷線
向內壓摺。
另一側也相同。

駱駝
★★
★★
☆
☆

41 ①②
隱藏至內側。
另一側也相同。

42 隱藏山線
向內壓摺。

43 向外翻摺。

44 向外翻摺。

45 ②①
只摺上面1張紙。

46 ②①
將 打開。

47 隱藏山線
向內壓摺。

48 壓扁
將 打開壓平。
另一側也相同。

49 壓出駝峰，
整理出立體的形狀。

50 調整形狀，完成。

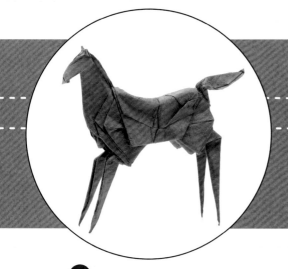

馬

★用紙：和紙（採染暈色紙）‧ 31cm×31cm‧ 1張

這個作品可說是我創作摺紙的處女作，是從傳統摺法的「桌子基本形」發展出來的。有些地方例如頸部的倒置方式等，摺的時候可能會覺得有點勉強，但若能夠順利摺好，就能完成漂亮的作品。最後調整造型時，必須要盡可能地拉長頸部，注重整體的平衡感。而在步驟㊲要將後腳細摺時，要盡可能地拉高，就是讓作品完美的秘訣。

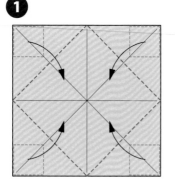

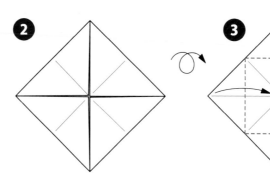

在紙張背面的四角貼上補強用紙（p.12）。

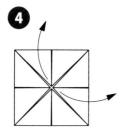

將右邊及上方的紙恢復原狀。

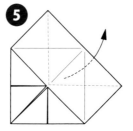

再將上面的紙恢復原狀。

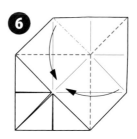

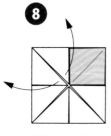

將 ⇨ 打開壓平。

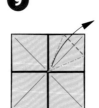

其他3處的摺法也同❹～❼。

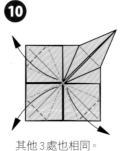

摺出「鶴的菱形」（p.11）。

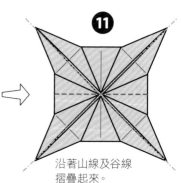

其他3處也相同。

沿著山線及谷線摺疊起來。

到此為止是基礎摺法

★
★ ★
★ ★
★ ★ ☆
☆

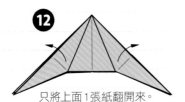

12 只將上面1張紙翻開來。

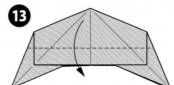

13

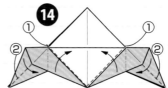

14 ① ① ② ②

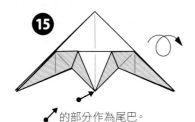

15 ✐ 的部分作為尾巴。

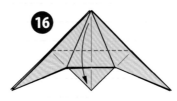

16 只將上面1張紙摺下來。

17 只將上面1張紙翻開。
背面也相同。

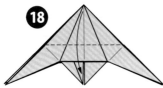

18 與**16**一樣只將上面1張紙摺下來。
背面也相同。

19 A B C
將△ABC向內沉摺。

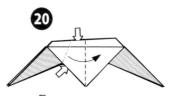

20 將 ⬇ 與 ⬈ 打開壓平。

21 只將上面1張紙翻開。

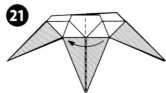

22 其他3處的摺法也同**20**～**21**。

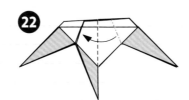

23 摺回到**20**的形狀。

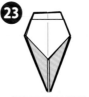

24 將**16**與**18**往下摺的
3張紙恢復原狀。

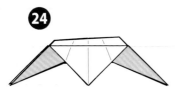

25 在3張紙朝上的狀態下,
摺疊**20**～**22**。

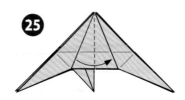

26 將3張紙翻開。

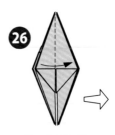

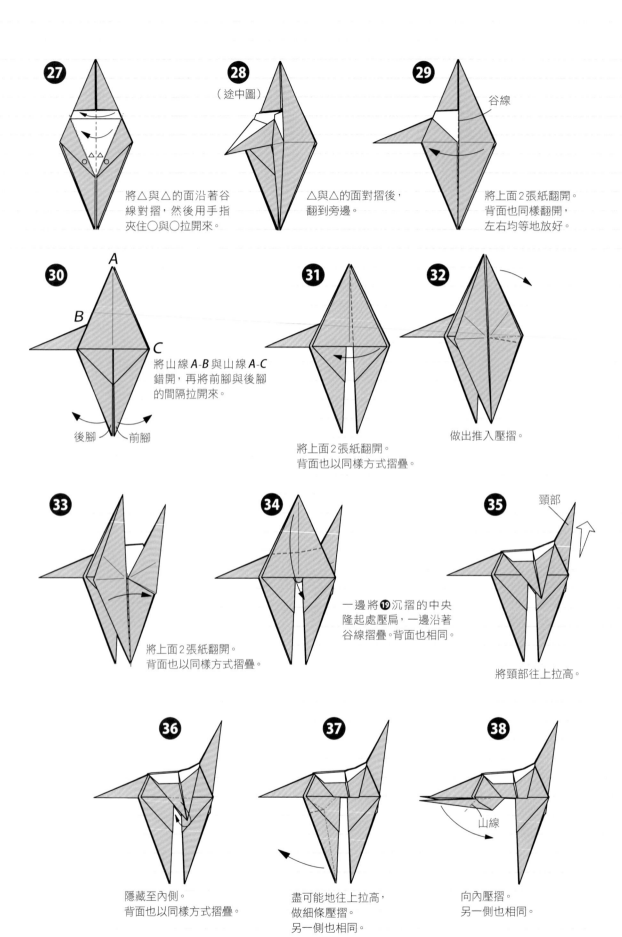

27 將△與△的面沿著谷線對摺，然後用手指夾住○與○拉開來。

28（途中圖）△與△的面對摺後，翻到旁邊。

29 谷線
將上面2張紙翻開。背面也同樣翻開，左右均等地放好。

30 A B C
將山線 *A-B* 與山線 *A-C* 錯開，再將前腳與後腳的間隔拉開來。
後腳 前腳

31 將上面2張紙翻開。背面也以同樣方式摺疊。

32 做出推入壓摺。

33 將上面2張紙翻開。背面也以同樣方式摺疊。

34 一邊將⑲沉摺的中央隆起處壓扁，一邊沿著谷線摺疊。背面也相同。

35 頸部
將頸部往上拉高。

36 隱藏至內側。背面也以同樣方式摺疊。

37 盡可能地往上拉高，做細條壓摺。另一側也相同。

38 山線
向內壓摺。另一側也相同。

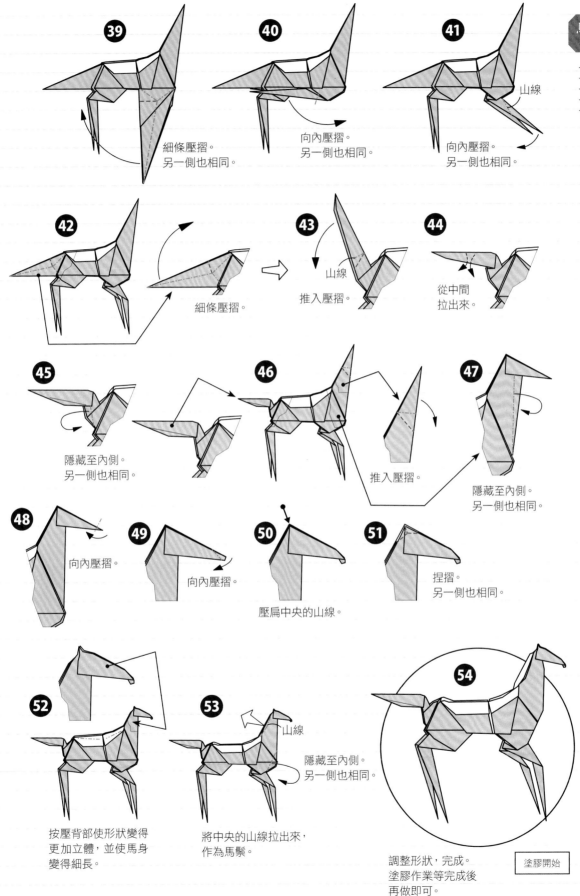

39 細條壓摺。
另一側也相同。

40 向內壓摺。
另一側也相同。

41 山線
向內壓摺。
另一側也相同。

42 細條壓摺。

43 山線
推入壓摺。

44 從中間
拉出來。

45 隱藏至內側。
另一側也相同。

46 推入壓摺。

47 隱藏至內側。
另一側也相同。

48 向內壓摺。

49 向內壓摺。

50 壓扁中央的山線。

51 捏摺。
另一側也相同。

52 按壓背部使形狀變得
更加立體，並使馬身
變得細長。

53 山線
隱藏至內側。
另一側也相同。
將中央的山線拉出來，
作為馬鬃。

54 調整形狀，完成。
塗膠作業等完成後
再做即可。

塗膠開始

37

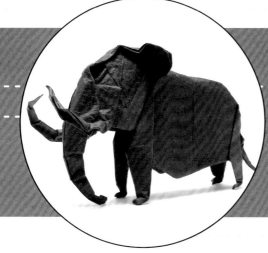

長毛象

★用紙：和紙(染暈色紙)‧45cm×45cm‧1張

本作品的基礎摺法（到步驟㉑為止）是為了要表現出長毛象的象牙所開發出的摺法。重點是不要將頭部摺得太大，在步驟㉒時摺深一些（在步驟㉓時，頭部的外形線及大象身體的△底邊要呈平行）就較容易完成。為了要使象牙看起來更長，在步驟㉔時，要將象牙的基部盡可能拉出來，一直拉到露出一部分紙張的背面為止。

1 在紙張背面的兩角貼上補強用紙（p.12）。

2

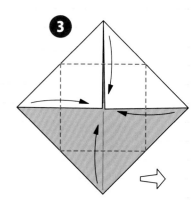

3

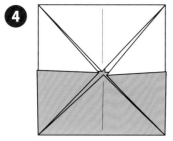

4

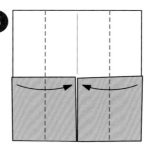

5 背面的△不要摺疊，直接拉出來。

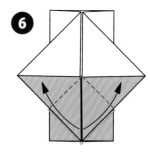

6 背面的△不要摺疊，直接拉出來。與「獅子」（p.20)的步驟 **4**～**6** 相同。

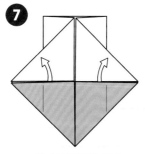

7 將中間摺疊的部分拉出來。

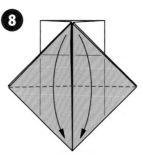

8 上面1張紙往下摺。

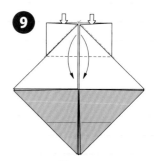

9 將 ⬇ 打開壓平。

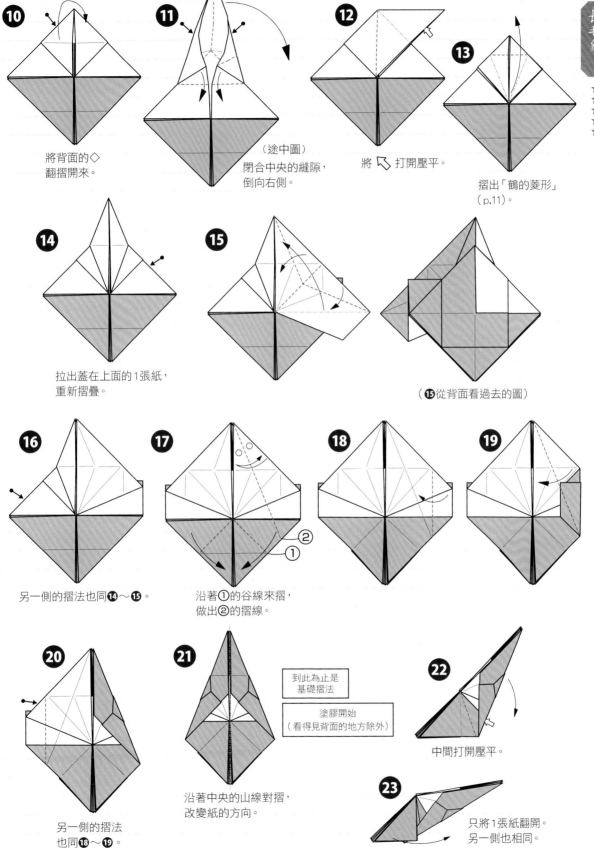

10 將背面的◇
翻摺開來。

11 （途中圖）
閉合中央的縫隙，
倒向右側。

12 將 ↖ 打開壓平。

13 摺出「鶴的菱形」
（p.11）。

14 拉出蓋在上面的1張紙，
重新摺疊。

15

（**15**從背面看過去的圖）

16 另一側的摺法也同**14**～**15**。

17 沿著①的谷線來摺，
做出②的摺線。

18

19

20 另一側的摺法
也同**18**～**19**。

21 沿著中央的山線對摺，
改變紙的方向。

到此為止是
基礎摺法

塗膠開始
（看得見背面的地方除外）

22 中間打開壓平。

23 只將1張紙翻開。
另一側也相同。

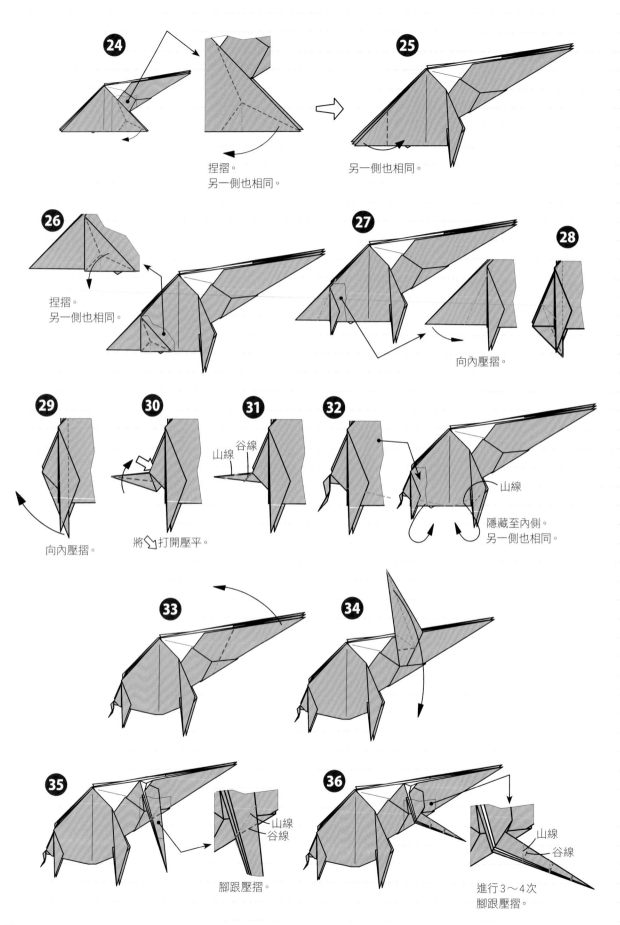

24

捏摺。
另一側也相同。

25 另一側也相同。

26
捏摺。
另一側也相同。

27

28 向內壓摺。

29 向內壓摺。

30 將┐打開壓平。

31 山線　谷線

32 山線
隱藏至內側。
另一側也相同。

33

34

35 山線
谷線
腳跟壓摺。

36 山線
谷線
進行3～4次
腳跟壓摺。

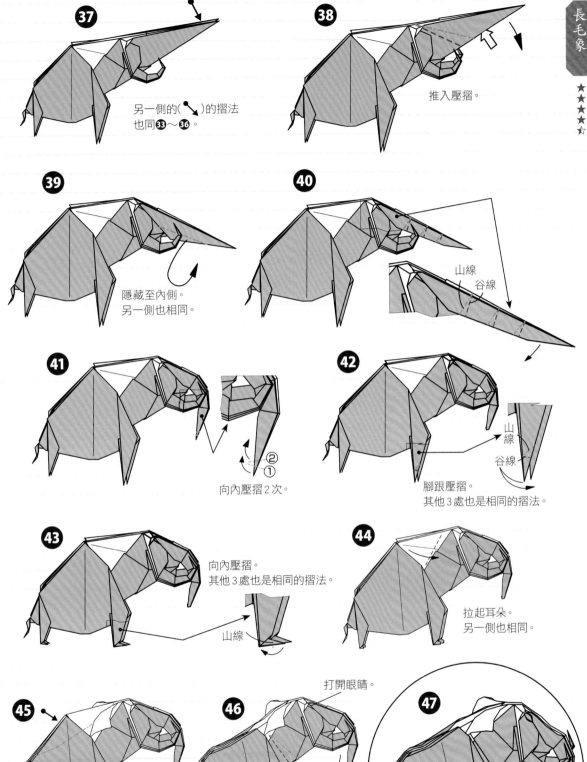

37

另一側的（↘）的摺法
也同 ③③～③⑥。

38

推入壓摺。

39

隱藏至內側。
另一側也相同。

40

山線
谷線

41

②
①

向內壓摺2次。

42

山線
谷線

腳跟壓摺。
其他3處也是相同的摺法。

43

向內壓摺。
其他3處也是相同的摺法。

山線

44

拉起耳朵。
另一側也相同。

45

將 ↘ 壓入內側。

打開眼睛。

46

拉低頭部。

47

調整形狀，
完成。

飛馬

★用紙：和紙（板用厚紙）·45cm×45cm·1張

由於後腳與頭部附近的紙張會重複摺疊而變厚，所以請儘量使用較薄的和紙來摺。在我的作品之中，這個作品很罕見地使用了多種基礎摺法工序，希望讀者能夠按照摺紙圖確實地逐步摺疊。飛馬的身體若是做得太長，就難以營造出神氣精悍的感覺，因此在步驟⑫要決定後腳的長度時，請注意不要將身體做得太長。

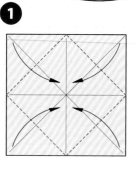

1

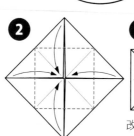

2

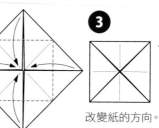

3

改變紙的方向。

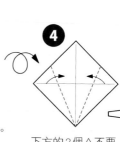

4

下方的2個△不要摺疊，直接拉出來。

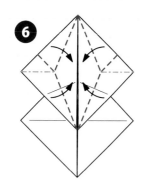

5

下方的2個四邊形不要摺疊，直接拉出來。

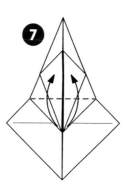

6

7

8

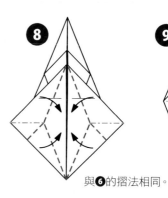

9

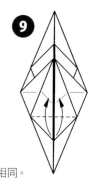

與**6**的摺法相同。

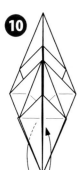

10

將蓋在上面的1張紙翻過來。

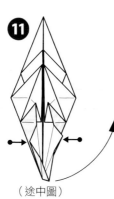

11

（途中圖）
閉合中央的縫隙，倒向右側。

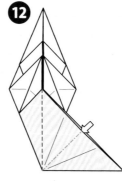

12

將 ⇦ 打開壓平。

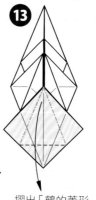

13

摺出「鶴的菱形」（p.11）。

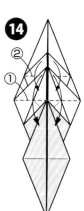

14

②
①

★
★★★
★★★★
★★★☆

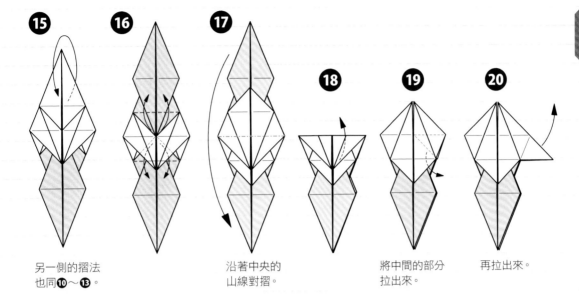

15 另一側的摺法
也同❿～❸。

16

17 沿著中央的
山線對摺。

18

19 將中間的部分
拉出來。

20 再拉出來。

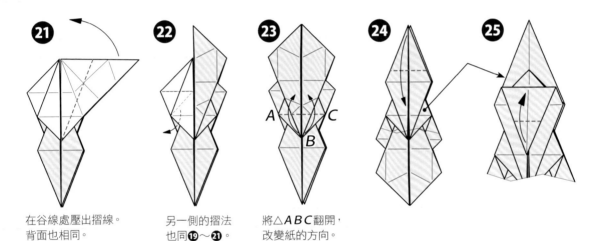

21 在谷線處壓出摺線。
背面也相同。
壓出谷線後向外翻摺。

22 另一側的摺法
也同❿～㉑。

23 將△ABC翻開，
改變紙的方向。

24

25

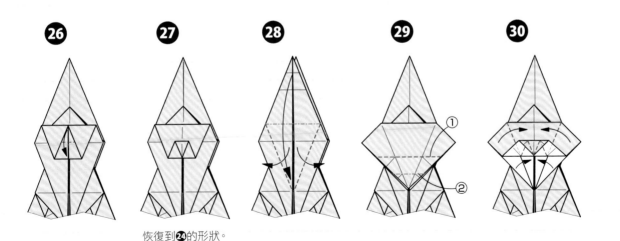

26

27 恢復到㉔的形狀。

28

29

30

43

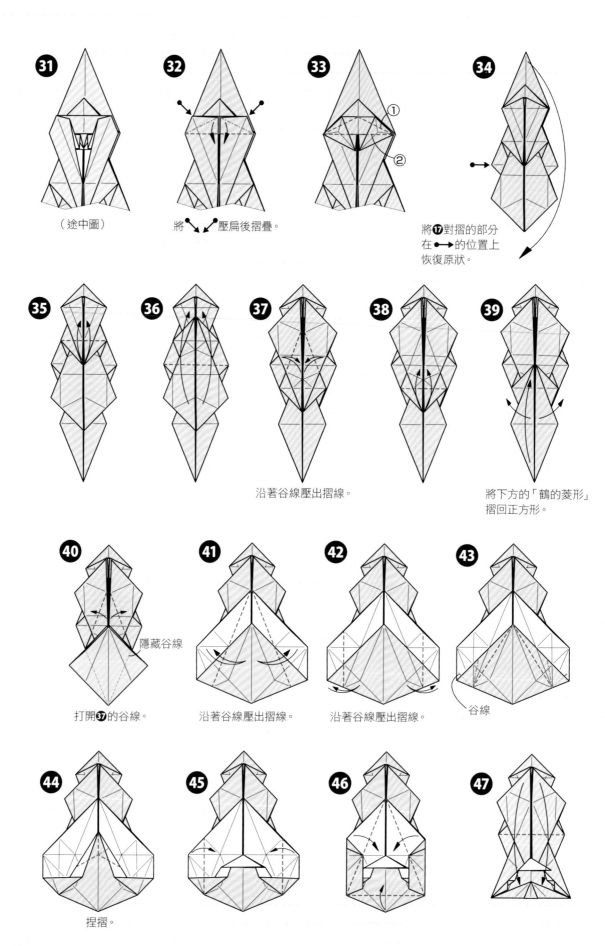

31
（途中圖）

32
將 ✏️↘️↙️ 壓扁後摺疊。

33

34
將⓱對摺的部分
在 ●—→ 的位置上
恢復原狀。

35

36

37
沿著谷線壓出摺線。

38

39
將下方的「鶴的菱形」
摺回正方形。

40
隱藏谷線
打開㊲的谷線。

41
沿著谷線壓出摺線。

42
沿著谷線壓出摺線。

43
谷線

44
捏摺。

45

46

47

★
★★
★★
★★
★☆

48
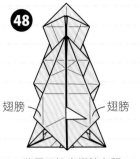
翅膀 — — 翅膀
將尾巴拉出翅膀之間。

49
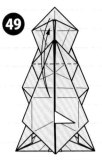
壓出摺線。

50
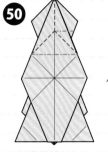
壓出摺線。

51
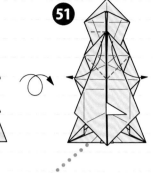

51-1

正在摺**51**的模樣。

51-2

途中圖。

51-3

再度摺疊。

51-4
摺成**52**的形狀。

52
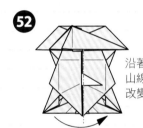
沿著中央的
山線對摺,
改變紙的方向。

53
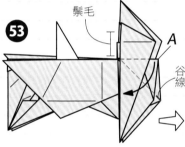
鬃毛
A
谷線
將A角向內壓摺拉下去。

到此為止是
基礎摺法

塗膠開始
(除了**56**看得見背面的部分
以及**31**摺疊好的鬃毛部分
之外,請在背面塗膠)

54
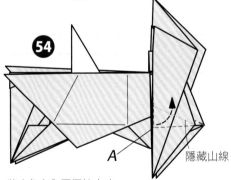
A
隱藏山線
將A角向內壓摺拉上去。

55
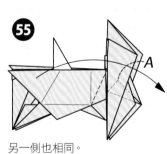
A
另一側也相同。

56
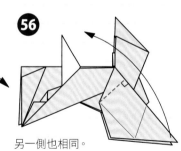
另一側也相同。

57
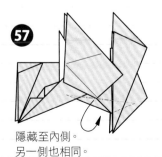
隱藏至內側。
另一側也相同。

58
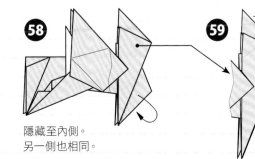
隱藏至內側。
另一側也相同。

59
向內壓摺。

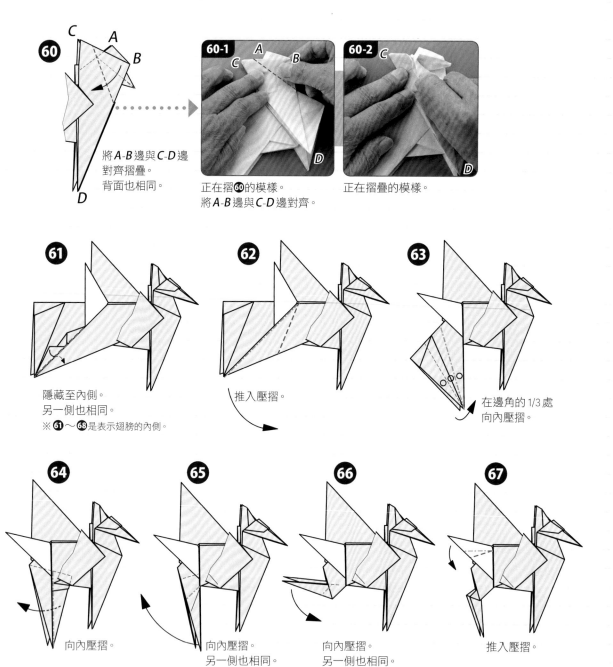

60

將A-B邊與C-D邊
對齊摺疊。
背面也相同。

60-1

正在摺⑥的模樣。
將A-B邊與C-D邊對齊。

60-2

正在摺疊的模樣。

61

隱藏至內側。
另一側也相同。
※ ⑥~⑥是表示翅膀的內側。

62

推入壓摺。

63

在邊角的1/3處
向內壓摺。

64

向內壓摺。

65

向內壓摺。
另一側也相同。

66

向內壓摺。
另一側也相同。

67

推入壓摺。

68

隱藏至內側。
另一側也相同。

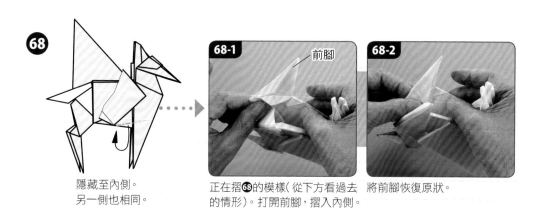

68-1

前腳

正在摺⑥的模樣（從下方看過去
的情形）。打開前腳，摺入內側。

68-2

將前腳恢復原狀。

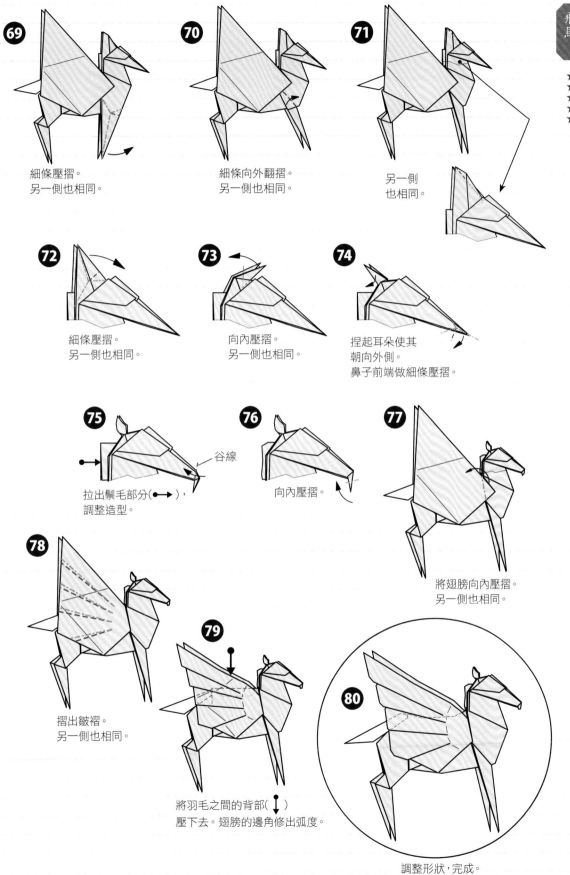

★
★★★★
☆

69 細條壓摺。
另一側也相同。

70 細條向外翻摺。
另一側也相同。

71 另一側
也相同。

72 細條壓摺。
另一側也相同。

73 向內壓摺。
另一側也相同。

74 捏起耳朵使其
朝向外側。
鼻子前端做細條壓摺。

75 谷線
拉出鬃毛部分(●→)，
調整造型。

76 向內壓摺。

77 將翅膀向內壓摺。
另一側也相同。

78 摺出皺褶。
另一側也相同。

79 將羽毛之間的背部(↓)
壓下去。翅膀的邊角修出弧度。

80 調整形狀，完成。

傘蜥蜴

★用紙：和紙（在雲龍紙「因州紙」上塗抹CMC），22cm×22cm，1張

摺疊完成後，這隻傘蜥蜴可以做出兩種姿勢：一種是展開傘襟呈現威嚇狀，
另一種則是在地面上爬行的姿勢。如果要讓牠以雙腳站立，建議可在
步驟①貼上補強2隻後腿的紙張；若要做成威嚇狀，則要在最後
調整造型時將傘襟展開，使其從正面看過去就像是可以看到
背面一般，並且將蜥蜴的嘴巴大大地張開，做成像左圖般的
模樣。

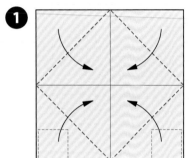

①

在紙張背面的2個角貼上補強
用紙（p.12）。

②

③

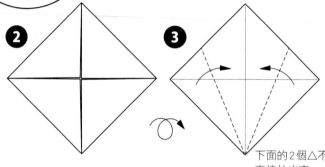

下面的2個△不要摺疊，
直接拉出來。

④

下面的2個四邊形
不要摺疊，直接拉出來。

⑤

⑥

⑦

沿著中央的
山線對摺。

⑧

將 ↗ 壓扁摺疊。

⑨

（途中圖）

⑩

只將上面
1張紙翻開。

⑪

②
①

⑫

背面的摺法
也同❽～⓫。

48

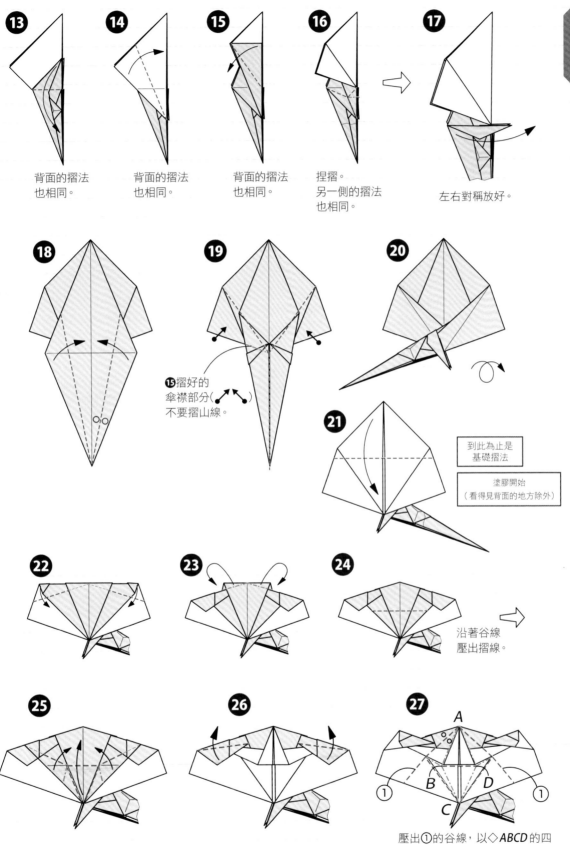

13 背面的摺法
也相同。

14 背面的摺法
也相同。

15 背面的摺法
也相同。

16 捏摺。
另一側的摺法
也相同。

17 左右對稱放好。

18

19 ⑮摺好的
傘襟部分（　）
不要摺山線。

20

21 到此為止是
基礎摺法

塗膠開始
（看得見背面的地方除外）

22

23

24 沿著谷線
壓出摺線。

25

26

27 壓出①的谷線，以◇*ABCD* 的四
邊為山線，再壓出*B*-*D* 的谷線，
摺疊起來。

A
B D
C
① ①

49

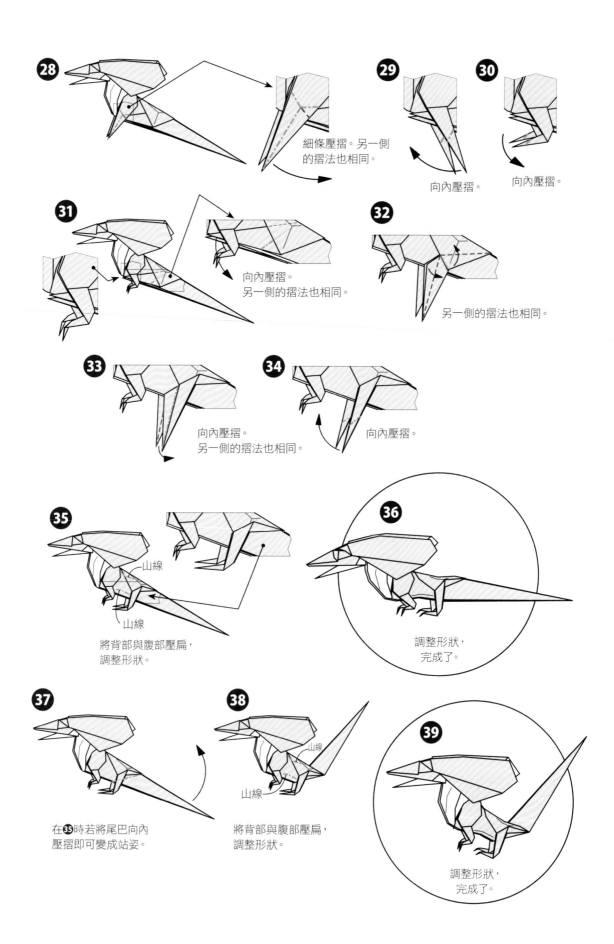

28 細條壓摺。另一側的摺法也相同。

29 向內壓摺。

30 向內壓摺。

31 向內壓摺。另一側的摺法也相同。

32 另一側的摺法也相同。

33 向內壓摺。另一側的摺法也相同。

34 向內壓摺。

35 山線　山線　將背部與腹部壓扁，調整形狀。

36 調整形狀，完成了。

37 在❸❺時若將尾巴向內壓摺即可變成站姿。

38 山線　山線　將背部與腹部壓扁，調整形狀。

39 調整形狀，完成了。

青蛙

★用紙：和紙(板紙)．31cm×31cm．1張

這是從16等分的蛇腹摺所展開的作品。蛇腹摺或許不太好做，但只要
按照展開圖（p.101）壓出摺線，即可自然地摺疊完成。眼睛是
青蛙的特徵之一，請維持半開的狀態；腳的部分注意不要
摺得太粗。由於摺疊時關節部分會自然地張開，所以建
議要塗膠會比較好。

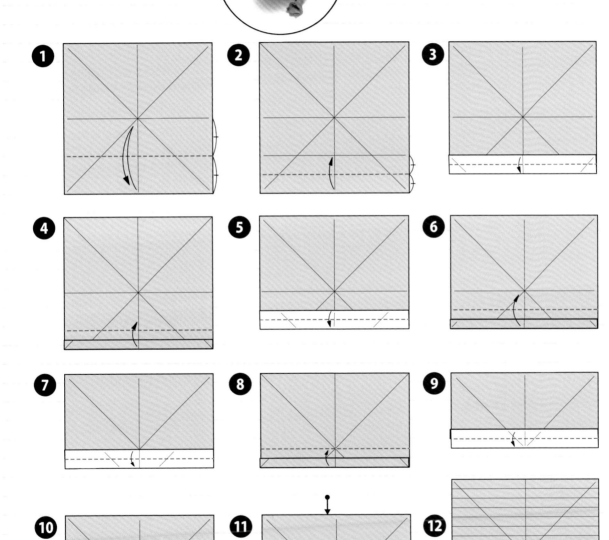

垂直立在紙面上。

另一端(↕)的摺法也同❶～❿。

打開後改變紙的方向。

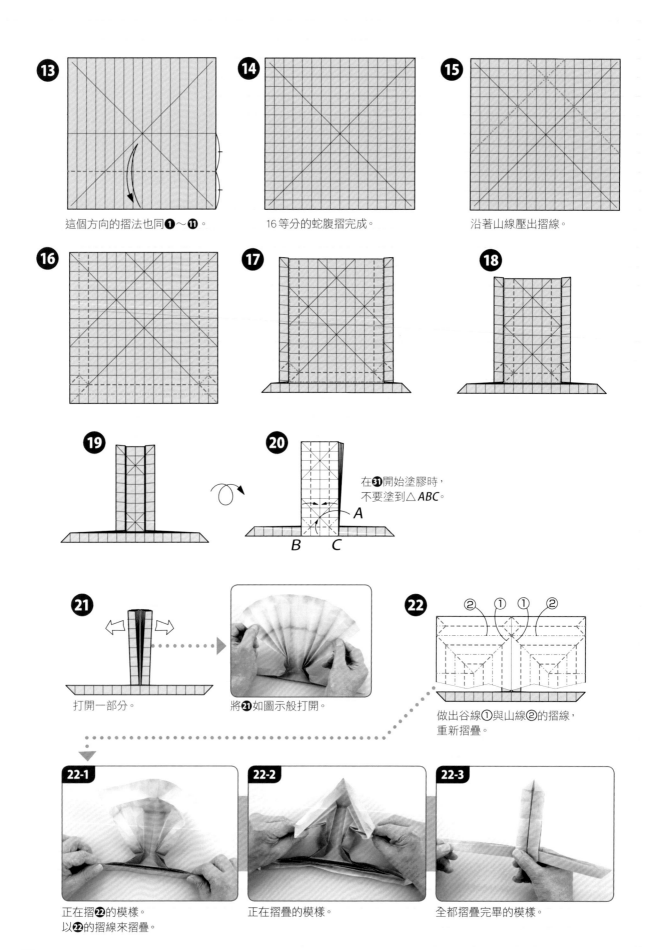

13 這個方向的摺法也同❶～⓫。

14 16等分的蛇腹摺完成。

15 沿著山線壓出摺線。

16

17

18

19

20 在㉛開始塗膠時，不要塗到△*ABC*。

A

B *C*

21 打開一部分。

將㉑如圖示般打開。

22 ② ① ① ②

做出谷線①與山線②的摺線，重新摺疊。

22-1 正在摺㉒的模樣。
以㉒的摺線來摺疊。

22-2 正在摺疊的模樣。

22-3 全都摺疊完畢的模樣。

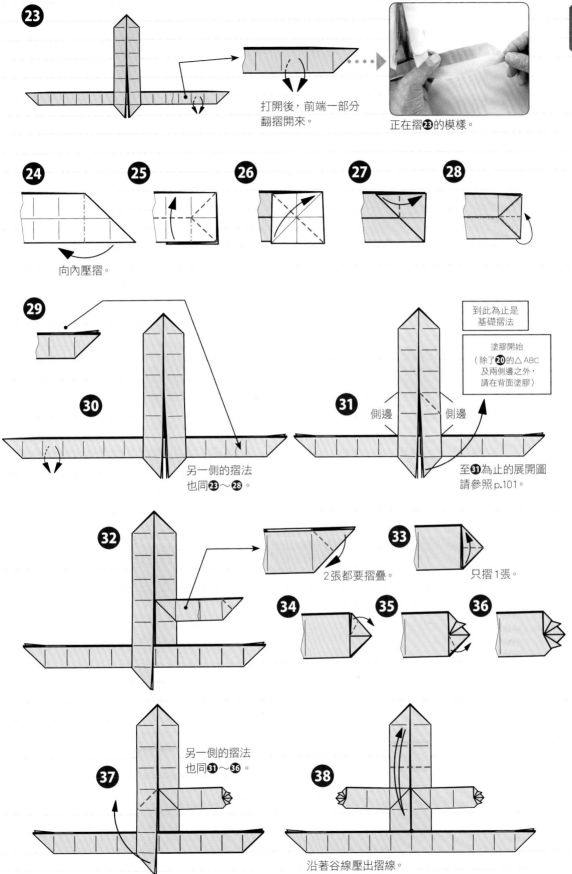

23

打開後，前端一部分翻摺開來。

正在摺**23**的模樣。

24 **25** **26** **27** **28**

向內壓摺。

29

30

另一側的摺法也同**23**～**28**。

31

側邊 側邊

到此為止是基礎摺法

塗膠開始
（除了**20**的△ABC及兩側邊之外，請在背面塗膠）

至**31**為止的展開圖請參照 p.101。

32

2張都要摺疊。

33

只摺1張。

34 **35** **36**

37

另一側的摺法也同**31**～**36**。

38

沿著谷線壓出摺線。

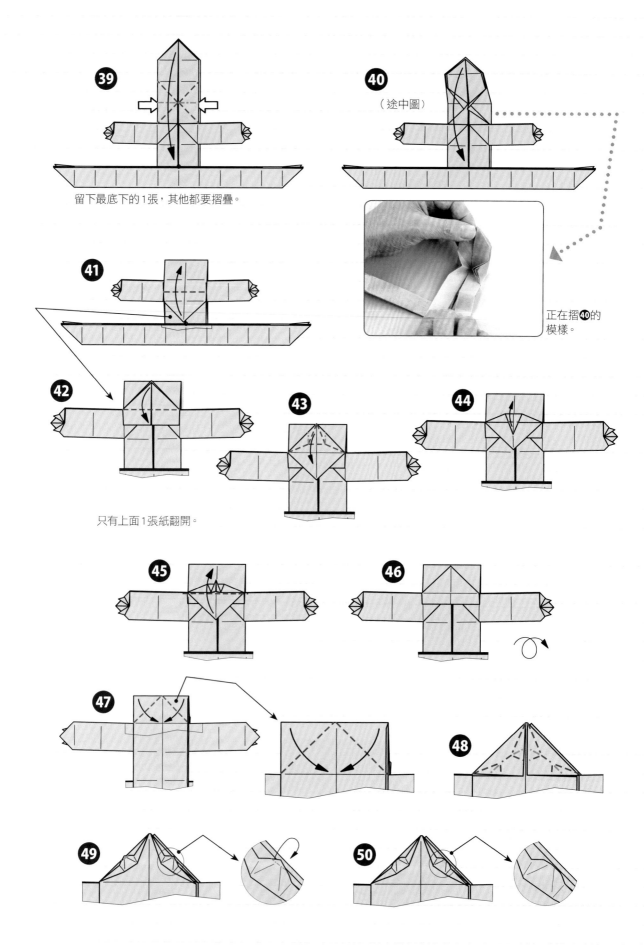

39 留下最底下的1張，其他都要摺疊。

40 （途中圖）

正在摺**40**的模樣。

41

42 只有上面1張紙翻開。

43

44

45

46

47

48

49

50

★
★★
★★★
☆

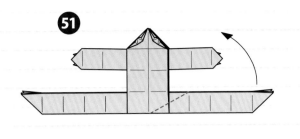

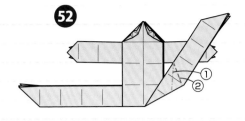

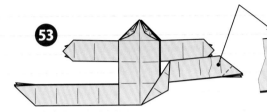

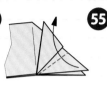

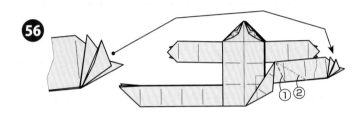

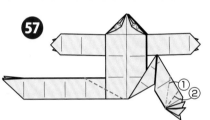

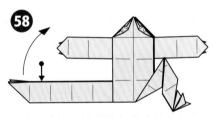

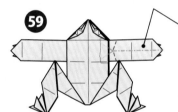

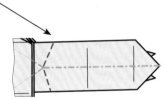

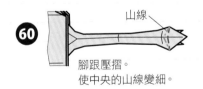

另一側的摺法也同⑤~⑤。

山線

腳跟壓摺。
使中央的山線變細。

一邊彎曲，
一邊做腳跟壓摺。

另一側的摺法也同⑤~⑥。

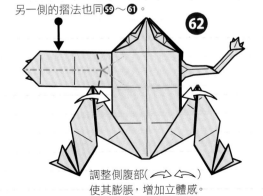

調整側腹部(⟶ ⟵)
使其膨脹，增加立體感。

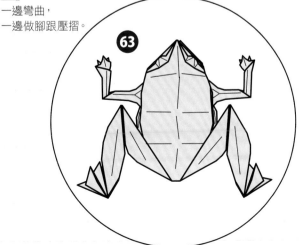

調整形狀，完成。

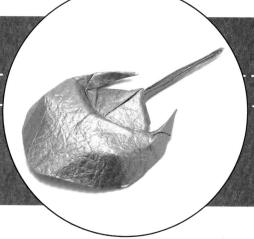

鱟魚

★用紙：珍珠色揉皺和紙·12.5cm×12.5cm·1張

基礎摺法（到步驟⑤為止）是以傳統摺法「面具的基本形」為基礎而摺成的。雖然是較為簡單的作品，但在最後調整造型時，要做出彎曲的山線及皺褶來營造立體感，這個部分會比較困難。彎曲的山線要用捏的方式來完成。由於皺褶部分的外形線是不連續的，因此要將這個部分隱藏在內，來完成曲線圓滑的外形線。

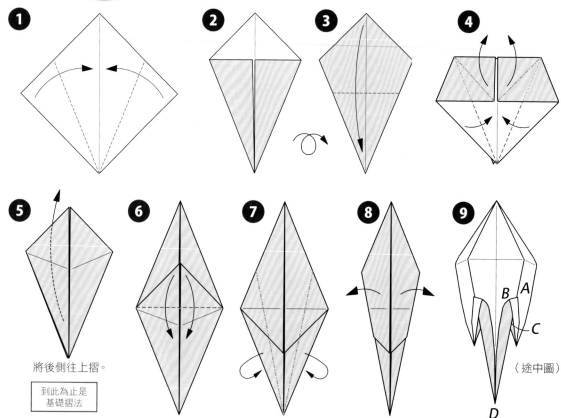

1

2

3

4

5

將後側往上摺。

到此為止是
基礎摺法

6

7

8

兩側打開。

9

B A

C

D

（途中圖）

將山線A-B放在山線C-D上面。
另一側也相同。

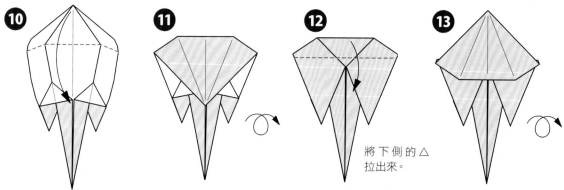

10

11

12

將下側的△
拉出來。

13

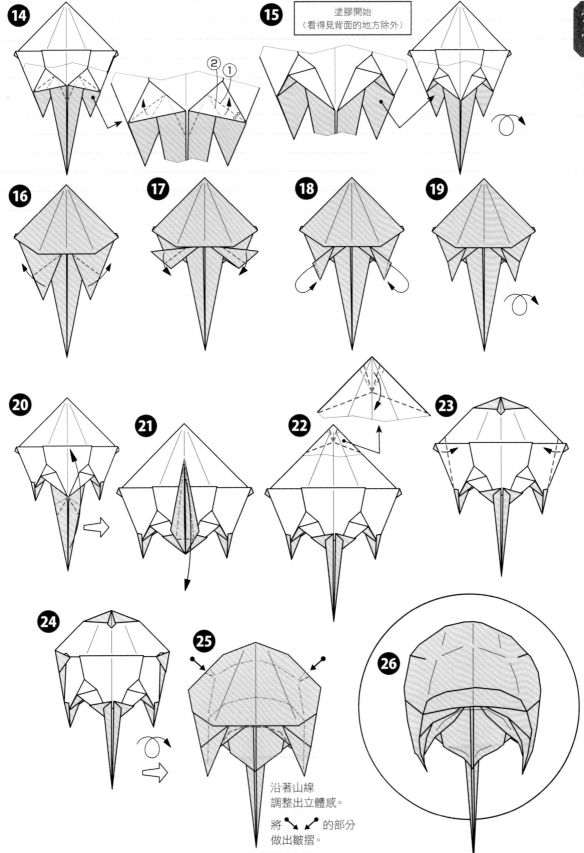

★
★½☆
☆☆
☆☆

15 塗膠開始
（看得見背面的地方除外）

沿著山線
調整出立體感。

將 ↘ ↙ 的部分
做出皺摺。

調整形狀，完成。

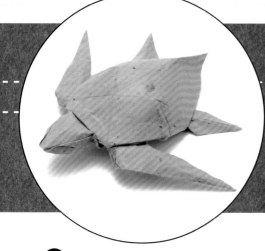

海龜

★用紙：和紙(混質色紙)．23cm×23cm，1張

基礎摺法（到步驟②為止）與「馬」（p.34）相同，是以傳統摺法「桌子基本形」為基礎。由於龜殼中央有一部分是只有用1張紙構成的，所以要預先在紙張背面中央處貼上補強用紙會比較好（步驟①）。最後調整形狀時，要從兩側按壓頸根處，使頭部膨鬆。龜殼的兩側要做出皺褶，尾巴的後端部分要從內側塗膠，使龜殼更加立體，就看起來就會更加完美。

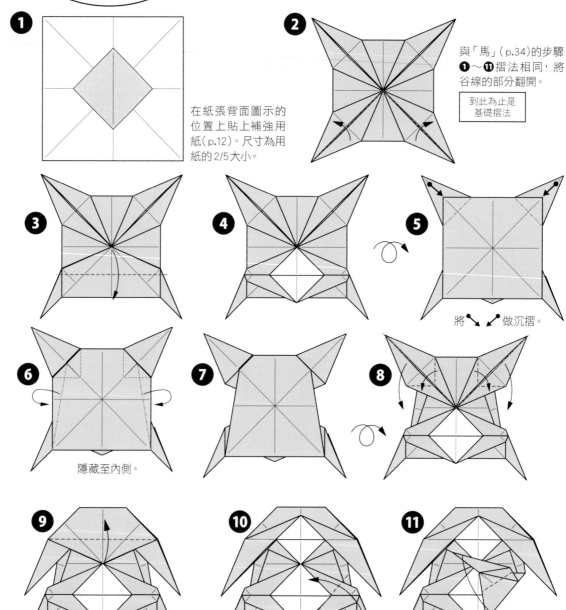

① 在紙張背面圖示的位置上貼上補強用紙(p.12)。尺寸為用紙的2/5大小。

② 與「馬」(p.34)的步驟①～⑪摺法相同，將谷線的部分翻開。

到此為止是基礎摺法

③

④

⑤ 將 ✎ ✎ 做沉摺。

⑥ 隱藏至內側。

⑦

⑧

⑨

⑩ 塗膠開始（看得見背面的地方除外）

⑪

★
★★
★½
☆☆

⓬

另一側的摺法也同❿～⓫。

⓭

隱藏山線

隱藏谷線

另一側的摺法也相同。

⓮

⓯

另一側的摺法
也同⓮～⓯。

⓰

⓱

將中間打開。

⓲

①
②
③

將脖子部分按照號碼順序
來摺，並將⓱打開的部分
合起來。

正在摺⓲的脖子的模樣。

⓳

⓴

用手指按壓 ，
使頭部更具立體感。

㉑

山線

谷線

山線

將 隱藏起來。
做出皺褶使之更加立體。

㉒

調整形狀，完成。

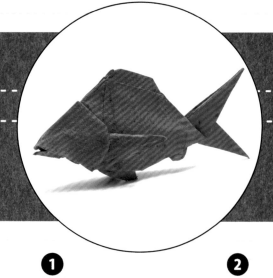

鯛魚

★用紙：和紙（混質色紙）・24cm×24cm・1張

製作本作品時，在真正開始進行塗膠（步驟㉕）之前，要先在步驟⑬時於皺褶的縫隙中先行塗膠。雖然這是為了要在之後的摺紙工序中避免皺褶移動散亂，但要注意的是，在標示著橢圓形位置的縫隙上請不要塗膠。讀者們可以參考本篇的摺紙圖，在剛開始摺疊背鰭的長度、高度以及魚身的高度時，做出一些變化來向其他的魚種挑戰。這就是創作的第一步。

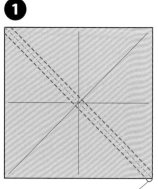

1

單邊的1/24
（這裡大約是1cm）。

2

恢復到**1**的形狀。

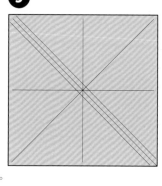

3

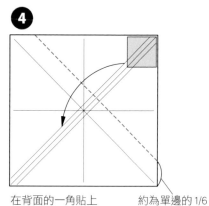

4

在背面的一角貼上
補強用紙(p.12)。　　約為單邊的1/6

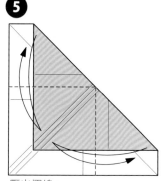

5

壓出摺線。

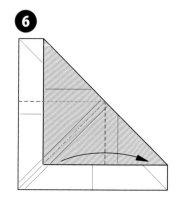

6

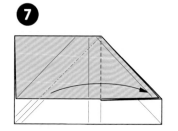

7

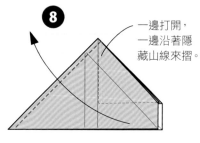

8

一邊打開，
一邊沿著隱
藏山線來摺。

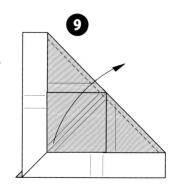

9

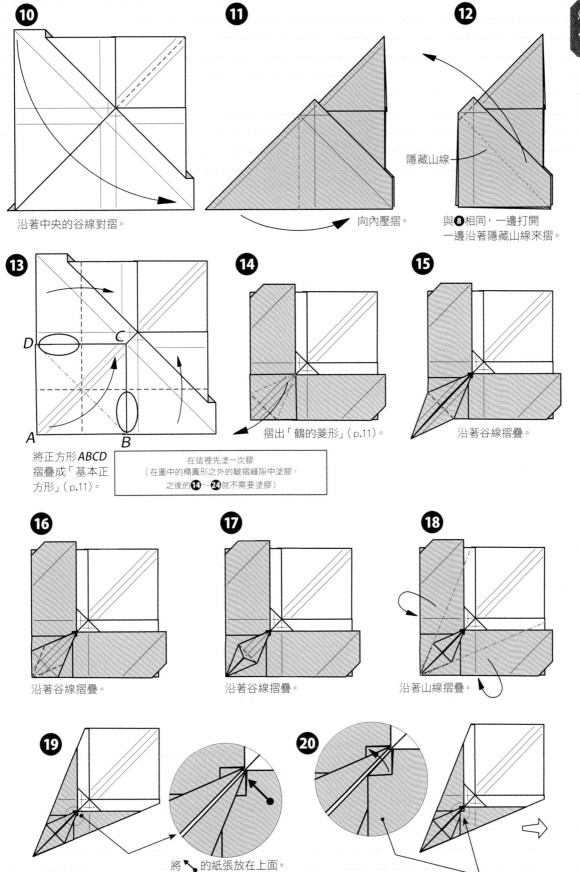

10 沿著中央的谷線對摺。

11 向內壓摺。

12 隱藏山線

與❽相同,一邊打開一邊沿著隱藏山線來摺。

13

D

C

A B

將正方形*ABCD*摺疊成「基本正方形」(p.11)。

在這裡先塗一次膠
(在圖中的橢圓形之外的皺褶縫隙中塗膠。
之後的❶~❷就不需要塗膠)

14 摺出「鶴的菱形」(p.11)。

15 沿著谷線摺疊。

16 沿著谷線摺疊。

17 沿著谷線摺疊。

18 沿著山線摺疊。

19

20

將 ↖ 的紙張放在上面。

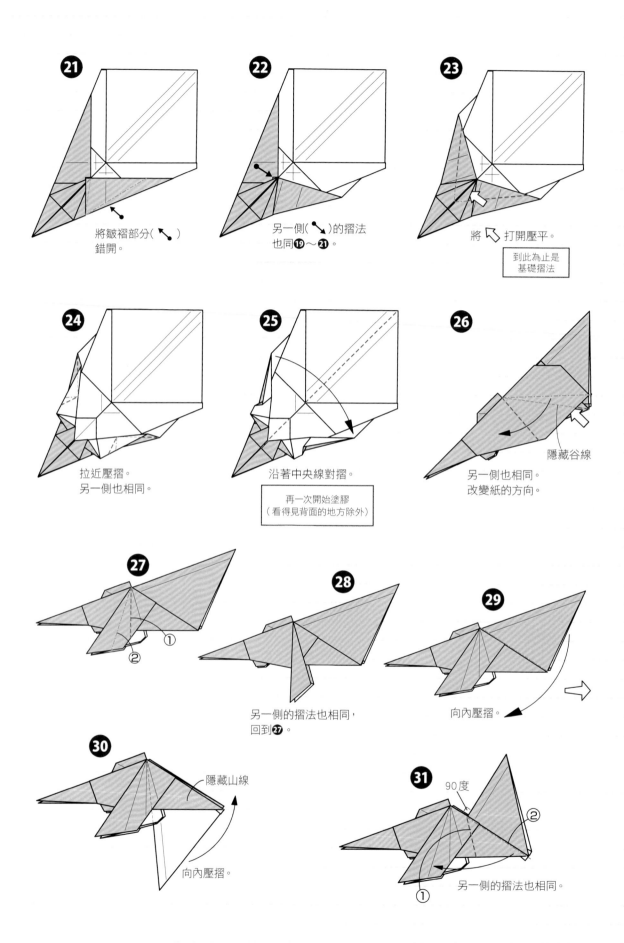

㉑ 將皺褶部分(↘)錯開。

㉒ 另一側(↘)的摺法也同⓳～㉑。

㉓ 將 ↖ 打開壓平。

到此為止是基礎摺法

㉔ 拉近壓摺。另一側也相同。

㉕ 沿著中央線對摺。

再一次開始塗膠（看得見背面的地方除外）

㉖ 隱藏谷線

另一側也相同。改變紙的方向。

㉗ ① ②

㉘ 另一側的摺法也相同，回到㉗。

㉙ 向內壓摺。

㉚ 隱藏山線

向內壓摺。

㉛ 90度 ② ①

另一側的摺法也相同。

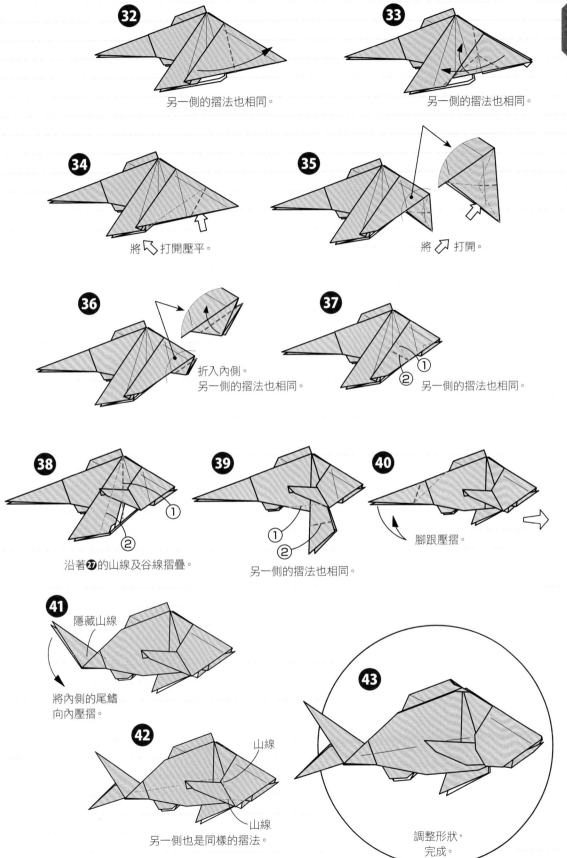

32 另一側的摺法也相同。

33 另一側的摺法也相同。

34 將 ↖ 打開壓平。

35 將 ↗ 打開。

36 折入內側。
另一側的摺法也相同。

37 ①
② 另一側的摺法也相同。

38 ①
②
沿著❷的山線及谷線摺疊。

39 ①
②
另一側的摺法也相同。

40 腳跟壓摺。

41 隱藏山線
將內側的尾鰭
向內壓摺。

42 山線
山線
另一側也是同樣的摺法。

43 調整形狀，
完成。

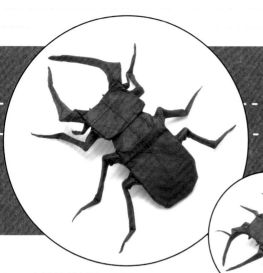

鍬形蟲

★用紙：和紙(須崎半紙「黑色」)．16cm×16cm，2張

本作品要使用2張紙來摺。雖然用1張紙也可以摺出來，但昆蟲的6隻腳都用1張紙來摺的話，腳的粗細可能會與整體的平衡感格格不入。而使用2張紙來摺不僅比較簡單，而且比起用1張紙來摺，紙張只需要一半的大小即可。前半身的步驟㉓及後半身的步驟⑥，都是經常用來摺昆蟲腳的摺法。

摺疊前半身

①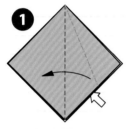

先摺出「基本正方形」(p.11)。
將 ⬈ 打開壓平。

②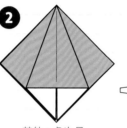

其他3處也是
同樣的摺法。

③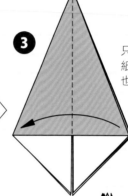

只將上面1張
紙翻開。背面
也相同。

④

⑤

其他3處也是
同樣的摺法。

⑥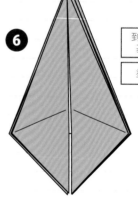

到此為止是
基礎摺法

塗膠開始

⑦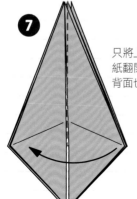

只將上面1張
紙翻開。
背面也相同。

⑧

只將1張
紙往上摺。

⑨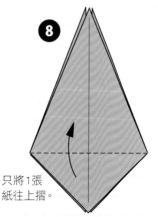

①
②

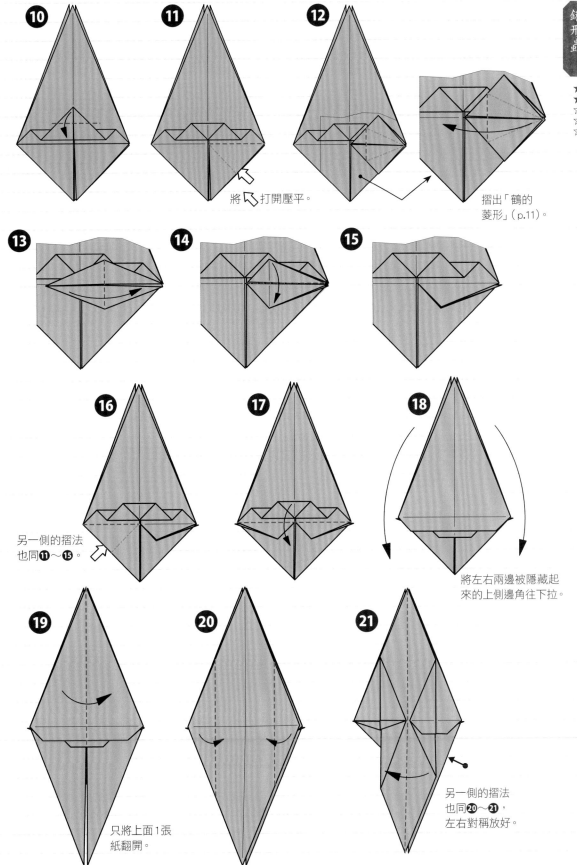

10

11

12

將 ⇦ 打開壓平。

摺出「鶴的菱形」（p.11）。

13

14

15

16

另一側的摺法也同**11**～**15**。

17

18

將左右兩邊被隱藏起來的上側邊角往下拉。

19

只將上面1張紙翻開。

20

21

另一側的摺法也同**20**～**21**，左右對稱放好。

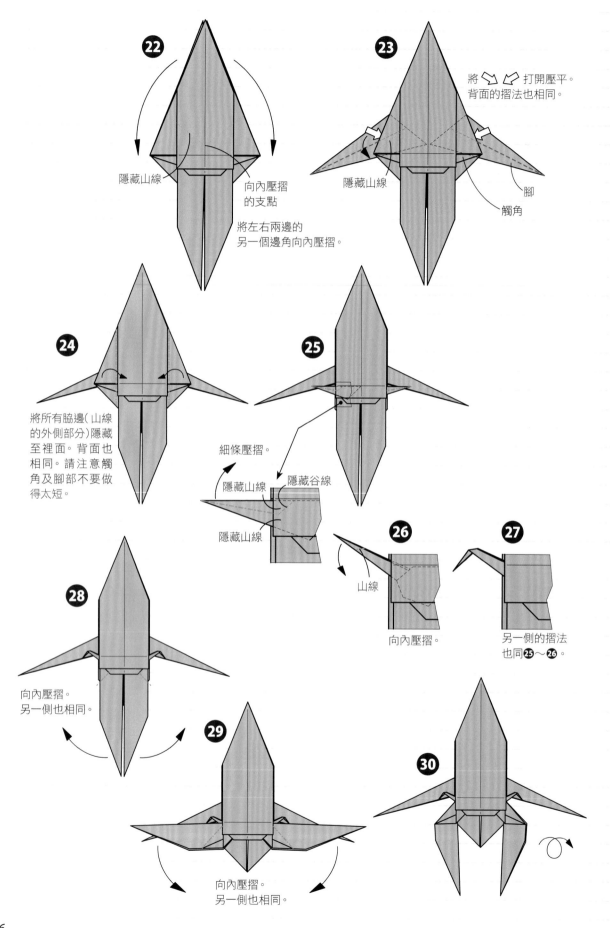

22
隱藏山線
向內壓摺的支點
將左右兩邊的另一個邊角向內壓摺。

23
將 ⬦ ⬦ 打開壓平。背面的摺法也相同。
隱藏山線
腳
觸角

24
將所有脇邊（山線的外側部分）隱藏至裡面。背面也相同。請注意觸角及腳部不要做得太短。

25
細條壓摺。
隱藏山線
隱藏谷線
隱藏山線
山線

26
向內壓摺。

27
另一側的摺法也同 ㉕～㉖。

28
向內壓摺。另一側也相同。

29
向內壓摺。另一側也相同。

30

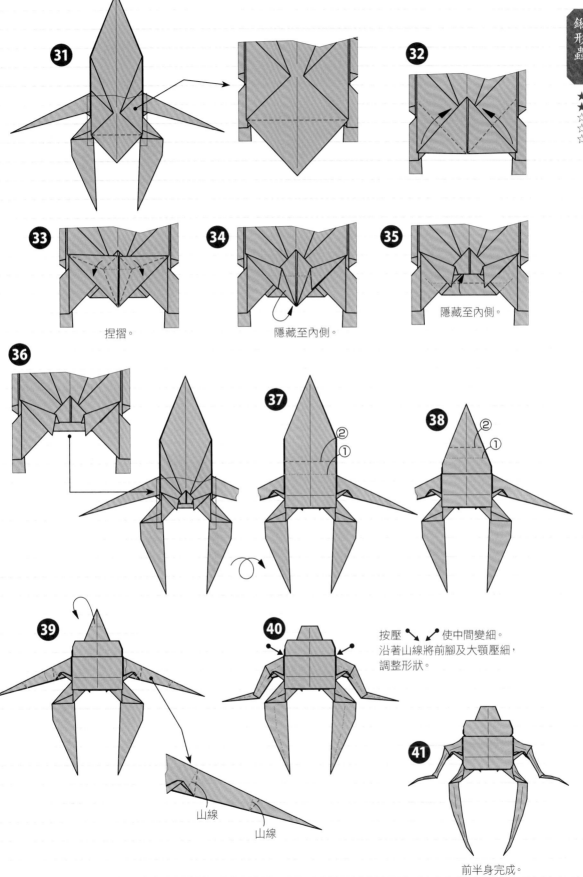

33 捏摺。

34 隱藏至內側。

35 隱藏至內側。

40 按壓 使中間變細。
沿著山線將前腳及大顎壓細,
調整形狀。

山線

山線

41 前半身完成。

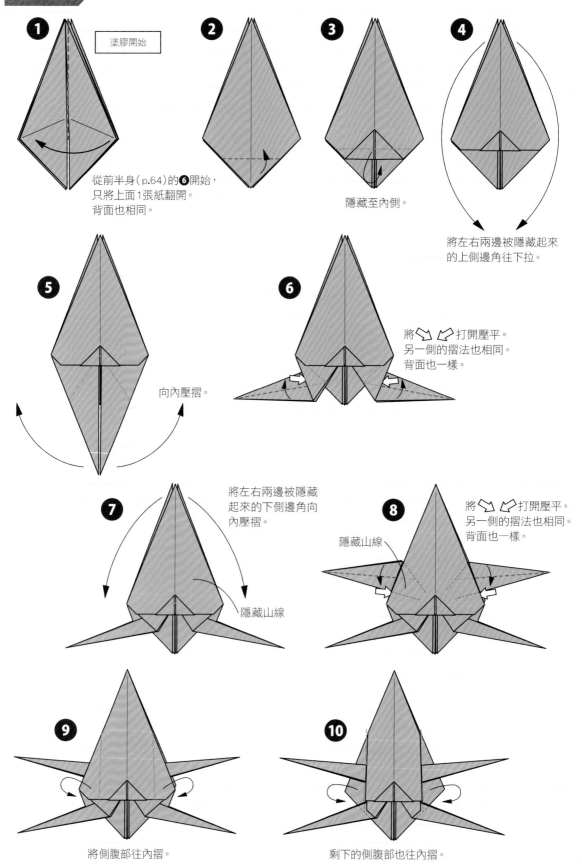

1 塗膠開始

從前半身（p.64）的❻開始，
只將上面1張紙翻開。
背面也相同。

2

3 隱藏至內側。

4 將左右兩邊被隱藏起來
的上側邊角往下拉。

5 向內壓摺。

6 將↘ ↗打開壓平。
另一側的摺法也相同。
背面也一樣。

7 將左右兩邊被隱藏
起來的下側邊角向
內壓摺。

隱藏山線

8 將↘ ↗打開壓平。
另一側的摺法也相同。
背面也一樣。

隱藏山線

9 將側腹部往內摺。

10 剩下的側腹部也往內摺。

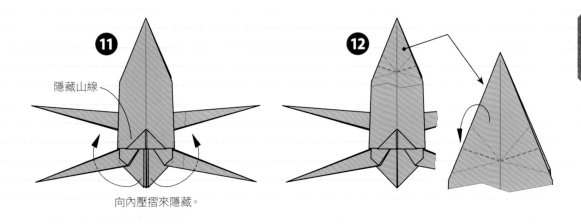

隱藏山線

向內壓摺來隱藏。

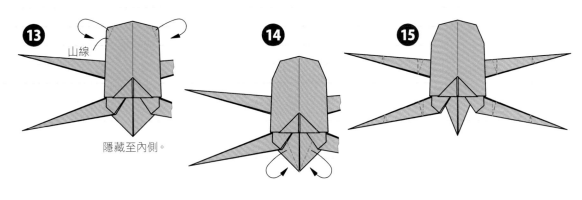

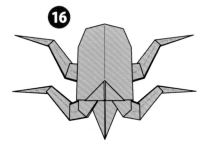

山線

隱藏至內側。

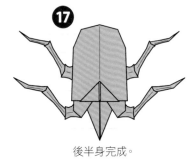

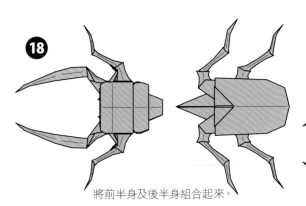

沿著山線將腳壓細,調整形狀。

後半身完成。

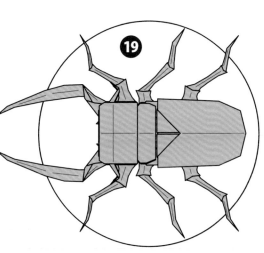

將前半身及後半身組合起來。

調整形狀,完成。

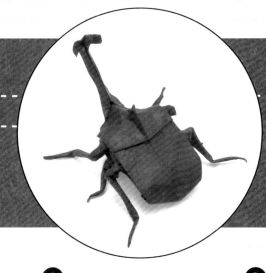

獨角仙

★用紙：和紙（須崎半紙「黑色」）・30cm×30cm・1張

本作品是以在摺紙世界中被稱為「4鶴系」的摺法為基礎所展開的。所謂的「4鶴」，是指用一張紙摺出4個鶴的菱形（p.11）（本作品是摺出「3鶴」）。以「4鶴」來說，必須進行「翻面壓摺」，在本作品中會有詳盡的解說（步驟⑭～⑱）。身體若是做得太寬大，就難以營造出精悍的感覺，請在步驟㊺時將側腹部摺得細長一些。

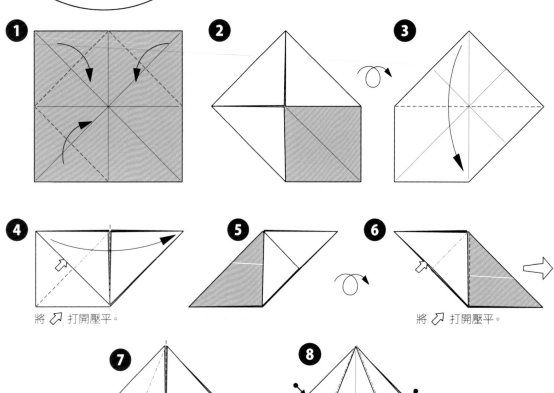

4 將 ↗ 打開壓平。

6 將 ↗ 打開壓平。

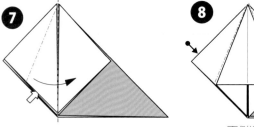

7 將 ↗ 打開壓平。

8 兩側邊的（↘↗）也是相同的摺法。

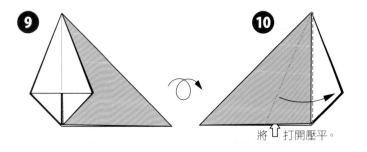

10 將 ↑ 打開壓平。

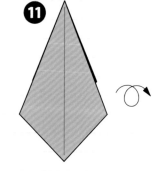

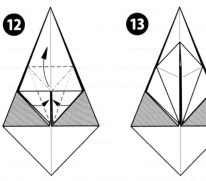

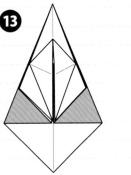

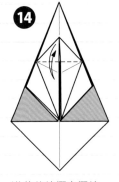

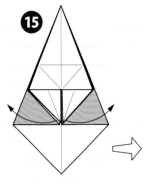

沿著谷線摺出摺線，
恢復到⑫的形狀。

打開兩側邊。

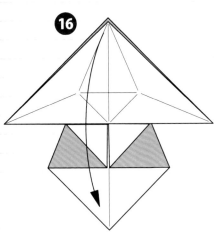

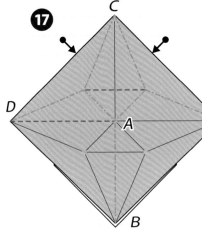

將 A-B 當作山線，
壓出△CDE 的摺線。
使 C-D（ ）、C-E（ ）
的山線變為谷線。

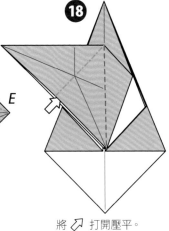

將 打開壓平。
⑭～⑱的步驟就是
「翻面壓摺」。

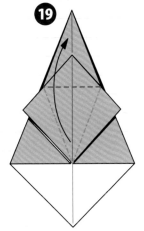

摺出「鶴的菱形」（p.11）。

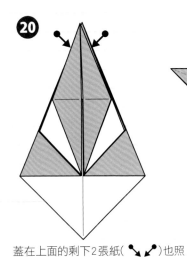

蓋在上面的剩下2張紙（ ）也照
⑫～⑱的方式來摺疊，左右對稱放好。

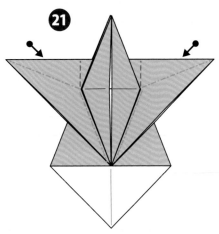

圖中的2處（ ）
皆摺出「鶴的菱形」。

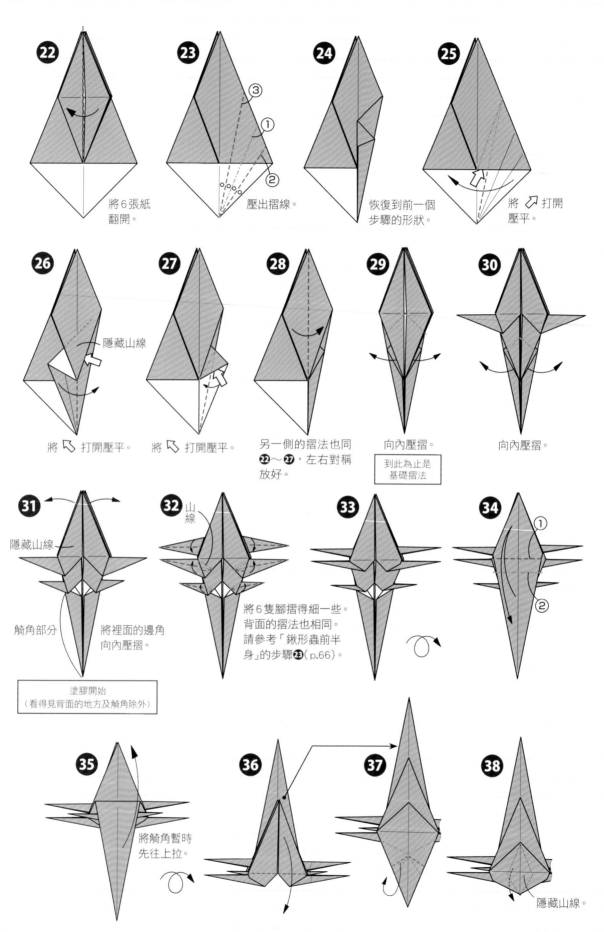

22 將6張紙翻開。

23 壓出摺線。
③ ① ②

24 恢復到前一個步驟的形狀。

25 將 ↖ 打開壓平。

26 隱藏山線 將 ↖ 打開壓平。

27 將 ↖ 打開壓平。

28 另一側的摺法也同 ㉒～㉗，左右對稱放好。

29 向內壓摺。
到此為止是基礎摺法

30 向內壓摺。

31 隱藏山線 舺角部分 將裡面的邊角向內壓摺。
塗膠開始
（看得見背面的地方及舺角除外）

32 山線 將6隻腳摺得細一些。背面的摺法也相同。請參考「鍬形蟲前半身」的步驟㉓（p.66）。

33

34 ① ②

35 將舺角暫時先往上拉。

36

37

38 隱藏山線。

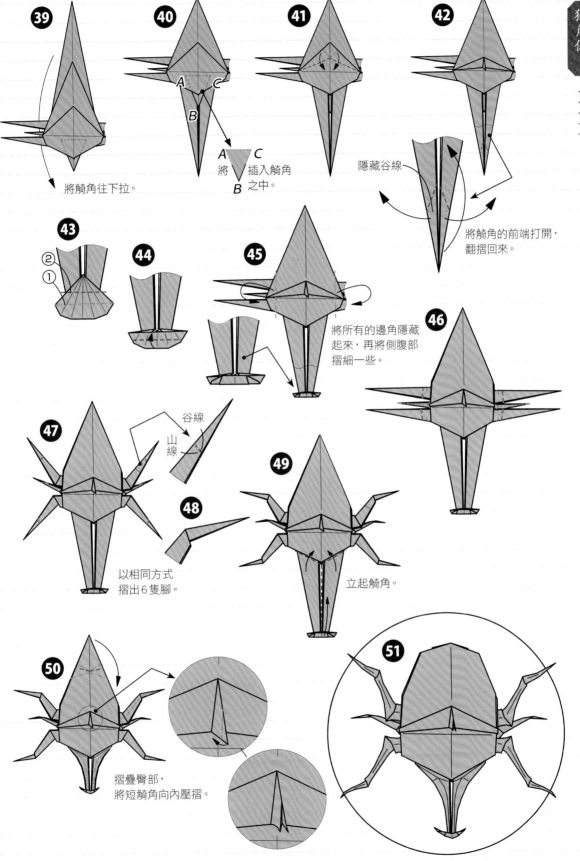

★
★★★
☆
☆

39 將觭角往下拉。

40 A C B

將 ▽ 插入觭角之中。
A B C

41

42 隱藏谷線

將觭角的前端打開，翻摺回來。

43 ② ①

44

45 將所有的邊角隱藏起來，再將側腹部摺細一些。

46

47 谷線 山線

以相同方式摺出6隻腳。

48

49 立起觭角。

50 摺疊臀部，將短觭角向內壓摺。

51 調整形狀，完成。

73

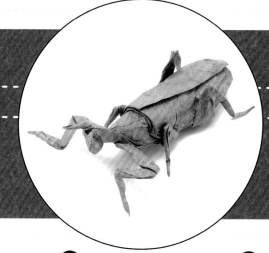

螳螂

★用紙：和紙（在雲龍紙「因州紙」上塗抹CMC）·30cm×30cm·1張

和「獨角仙」（p.70）一樣，是以「4鶴系」為基礎所展開的作品。本作品採用的是「8鶴」摺法。在本書中，難度與「霸王龍」（p.96）並列冠軍，是具有相當高難度的作品，希望大家能發揮耐心地挑戰看看。塗膠只要在完成後塗在能夠塗進去的縫隙間即可。而頸部的部分，越接近頭部就要越細，還要將頭部抬起來微微向上，請仔細調整形狀來完成吧！

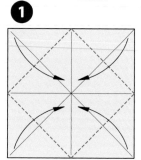

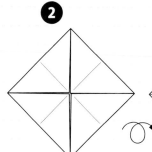

將這一面當作背面（內側），摺出「基本正方形」（p.11）。

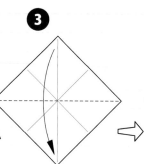

將 ↳ 打開壓平。

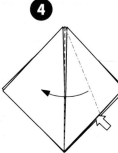

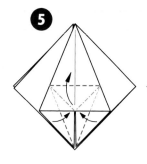

翻面壓摺。
請參照「獨角仙」
（p.71）的⑭～⑱。

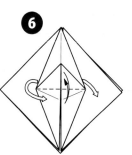

打開 ↳，摺出「鶴的菱形」
（p.11）。

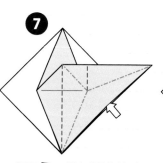

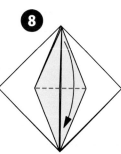

一側（✎）的摺法也
同❹～❽，左右對稱
放好。

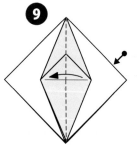

以C-B當作谷線，
壓出摺線。

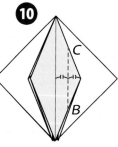

以C-B當作山線，
一邊壓扁A處一邊摺疊。

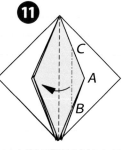

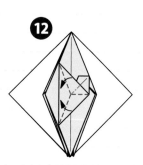

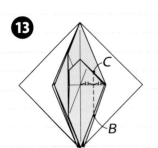

以**C-B**當作谷線，
壓出摺線。

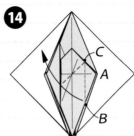

以**C-B**當作山線，
一邊壓扁**A**處一邊摺疊。

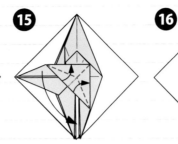

其他6處也以相同的方法
來摺，左右對稱放好。

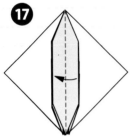

全部一起沿著谷線摺疊。

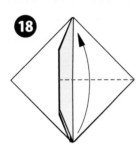

只將上面1張紙翻開。

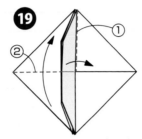

另一側的摺法也同**⑰**～
⑱，左右對稱放好。

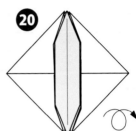

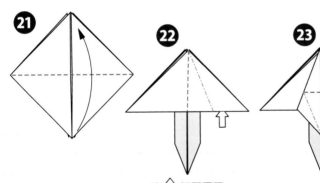

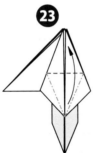

將 ⇧ 打開壓平。

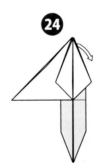

將蓋在上面的
1張紙拉開。

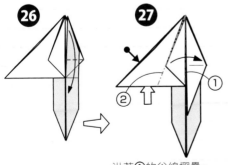

沿著①的谷線摺疊，
另一側(↖)也同**㉒**～**㉖**，
左右對稱放好。

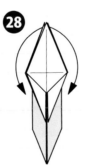

將**㉓**上移的
邊角拉下來。

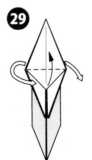

翻面壓摺。

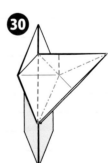

摺出「鶴的菱形」。

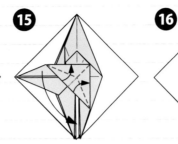
螳
螂

★
★★
★★★
★★★★

75

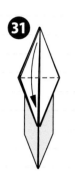

31

只將上面1張紙
翻開。

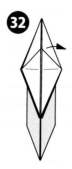

32

只打開1張紙。

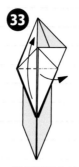

33

一邊打開下方的
紙，一邊往上拉。

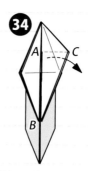

34

將裡面的△*ABC*
拉到外面。

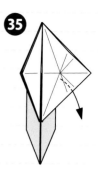

35

將蓋在上面剩下的部分也拉開
來。沒有覆蓋、已經摺好的部分
請注意不要散開。

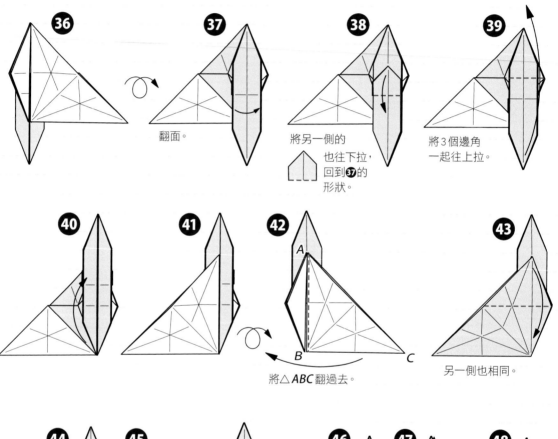

36

37

翻面。

38

將另一側的

也往下拉，
回到**37**的
形狀。

39

將3個邊角
一起往上拉。

40

41

將△*ABC*翻過去。

42

43

另一側也相同。

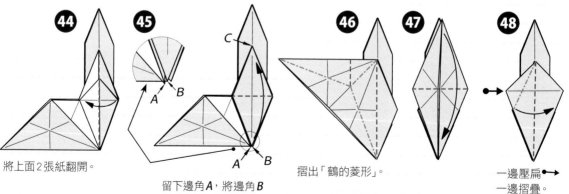

44

將上面2張紙翻開。

45

留下邊角*A*，將邊角*B*
與邊角*C*對齊。

46

摺出「鶴的菱形」。

47

48

一邊壓扁
一邊摺疊。

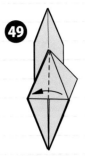

49 只將1張紙翻開。

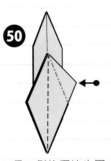

50 另一側的摺法也同 ❹8～❹9，左右對稱放好。

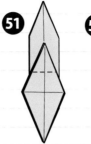

51 沿著谷線摺疊。

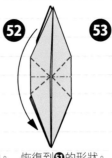

52 恢復到❺1的形狀。

53 只將上面3張紙翻開。左右均等地放好。

★★★★★

54 將❸9的3個邊角恢復原狀。

55 另一側的摺法也同 ❸2～❺4，左右對稱放好。

56 將❺2往上拉的邊角移到上面。

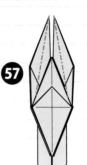

57 背面也是相同的摺法。

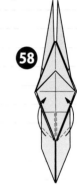

58 將❸8往下拉的2個移到上面。

59 兩側往下做向內壓摺。

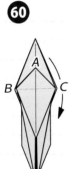

60 留下△ABC，將內側向下摺。

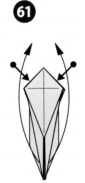

61 將(➘➚)的部分往上做向內壓摺。

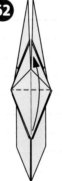

62

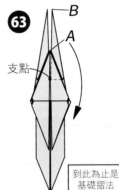

63 留下角A，角B往下向內壓摺。

到此為止是基礎摺法

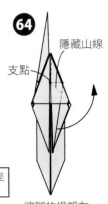

64 將腳的根部在支點處向內壓摺。

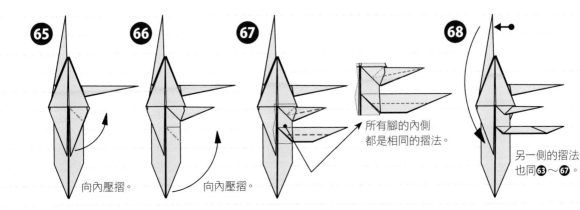

65 向內壓摺。

66 向內壓摺。

67 所有腳的內側都是相同的摺法。

68 另一側的摺法也同❻3～❻7。

77

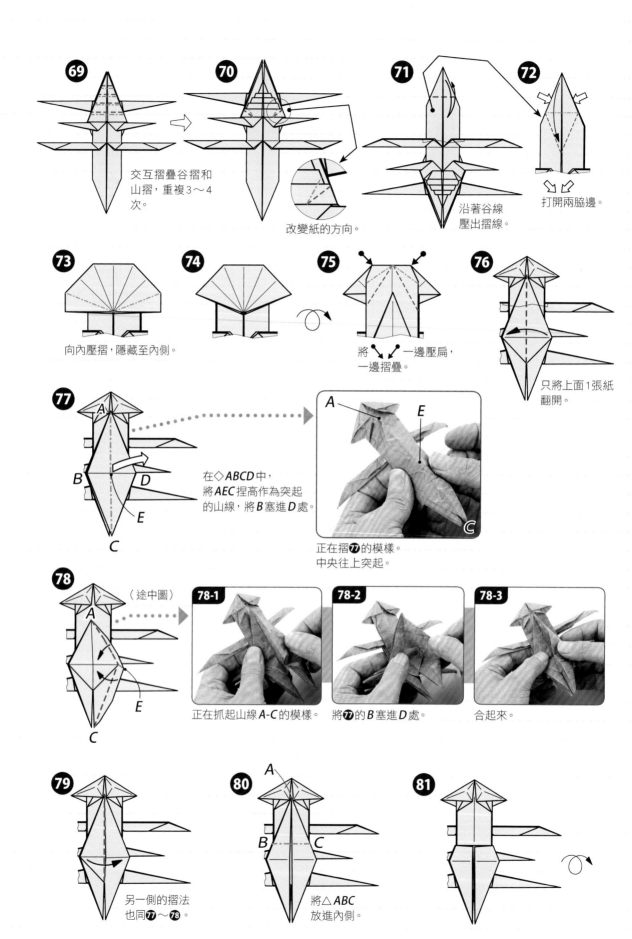

69 交互摺疊谷摺和山摺，重複3～4次。

70 改變紙的方向。

71 沿著谷線壓出摺線。

72 打開兩脇邊。

73 向內壓摺，隱藏至內側。

74

75 將 ↘ ↙ 一邊壓扁，一邊摺疊。

76 只將上面1張紙翻開。

77 在 ◇ABCD 中，將 AEC 捏高作為突起的山線，將 B 塞進 D 處。

正在摺**77**的模樣。中央往上突起。

78 （途中圖）

78-1 正在抓起山線 A-C 的模樣。

78-2 將**77**的 B 塞進 D 處。

78-3 合起來。

79 另一側的摺法也同**77**～**78**。

80 將△ABC 放進內側。

81

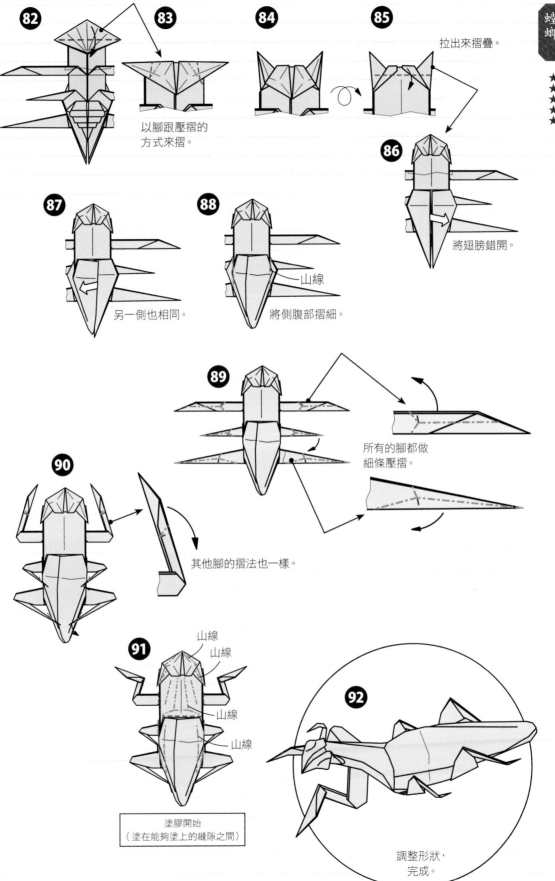

82 **83**

以腳跟壓摺的
方式來摺。

84 **85**

拉出來摺疊。

86

將翅膀錯開。

87 **88**

山線

另一側也相同。 將側腹部摺細。

89

所有的腳都做
細條壓摺。

90

其他腳的摺法也一樣。

91

山線
山線

山線

山線

塗膠開始
（塗在能夠塗上的縫隙之間）

92

調整形狀，
完成。

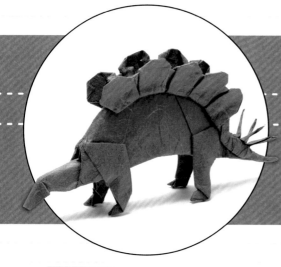

劍龍

★用紙：和紙（荒筋紙）．30cm×30cm・2張

背上有許多骨板的劍龍，想用1張紙來完成擬真摺紙是極為困難的。這次使用了2張紙，比較能夠簡單地完成具有立體真實感的作品。身體部分使用1張紙，而骨板及尾巴上的4根刺則用另外1張紙來摺疊，最後將兩個部分合體在一起即可。身體的基礎摺法（到步驟⑥為止）與傳統摺法「豬的基本形」相同。

摺疊身體 ▶

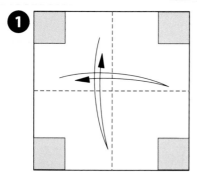

① 在紙張背面的四角貼上補強用紙（p.12）。

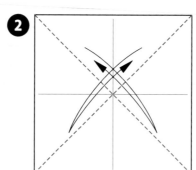

②

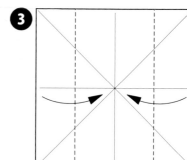

③

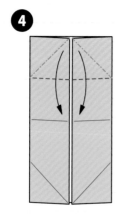

④

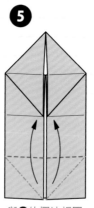

⑤ 與④的摺法相同。

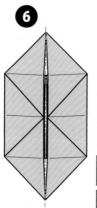

⑥ 沿著中央的山線對摺，改變紙的方向。

到此為止是基礎摺法

塗膠開始

⑦ 打開壓平。背面也相同。

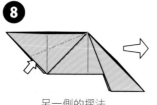

⑧ 另一側的摺法也同⑦。

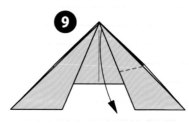

⑨ 將覆蓋在上面的1張紙向外翻摺。

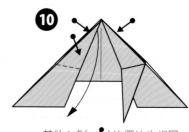

⑩ 其他3處（✐）的摺法也相同。

★★
★★
☆☆
☆☆

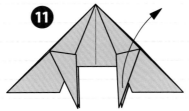

⑪ 只將上面1張紙翻開。

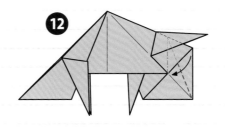

⑫

⑬

△*A B C* 在步驟 **⑰** 時要反摺回來。

只將上面1張紙翻開。

⑭ 谷線

其他3處()的摺法也同⑪～⑬。
沿著谷線壓出摺線。

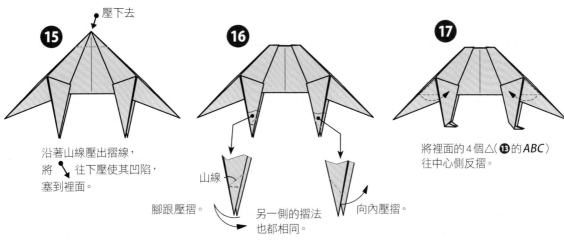

壓下去

⑮ 沿著山線壓出摺線，
將 往下壓使其凹陷，
塞到裡面。

⑯ 山線
腳跟壓摺。
另一側的摺法也都相同。
向內壓摺。

⑰ 將裡面的4個△(⑬的*ABC*)往中心側反摺。

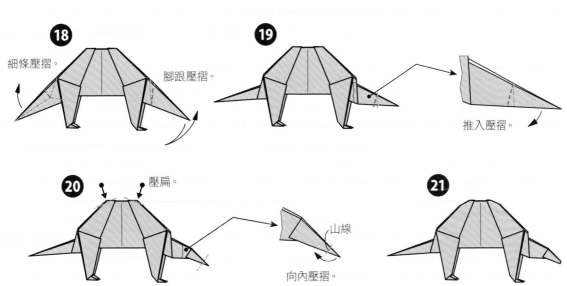

⑱ 細條壓摺。
腳跟壓摺。

⑲ 推入壓摺。

⑳ 壓扁。
山線
向內壓摺。

㉑ 身體完成了。

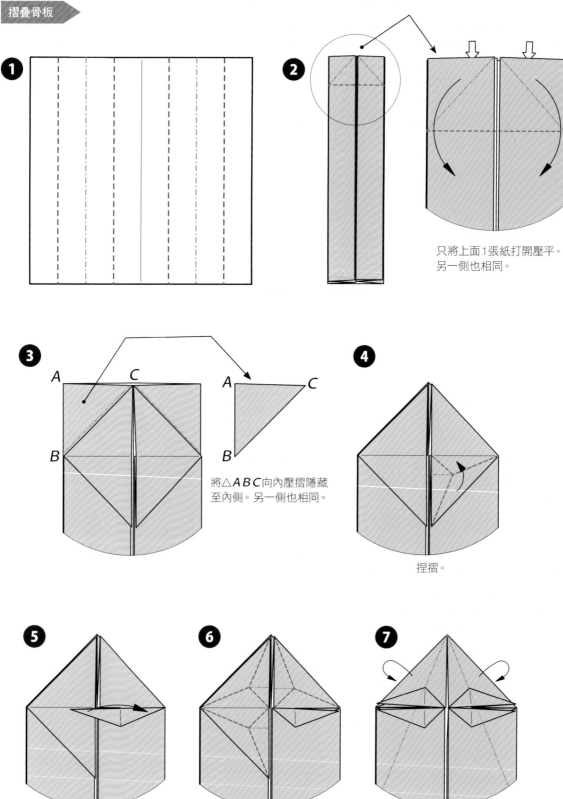

只將上面1張紙打開壓平。
另一側也相同。

將△ABC向內壓摺隱藏
至內側。另一側也相同。

捏摺。

其他3處的摺法也同❹～❺。

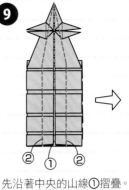

★
★★
☆☆
☆☆

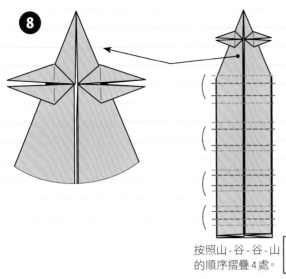

8

按照山-谷-谷-山
的順序摺疊4處。

塗膠開始
（在背面及正面的縫隙中塗膠）

9

先沿著中央的山線①摺疊。
再沿著兩側的谷線②摺疊。

②　①　②

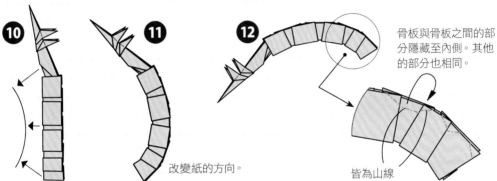

10

彎曲成圓弧形。

11

改變紙的方向。

12

骨板與骨板之間的部
分隱藏至內側。其他
的部分也相同。

皆為山線

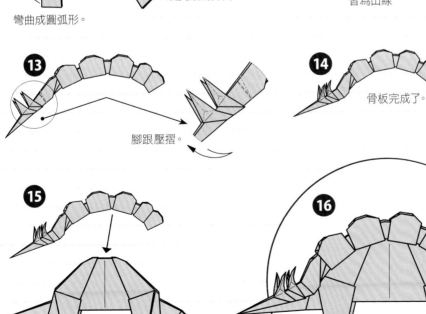

13

腳跟壓摺。

14

骨板完成了。

15

將身體背部與骨板黏合。

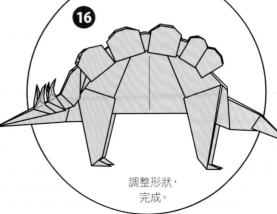

16

調整形狀，
完成。

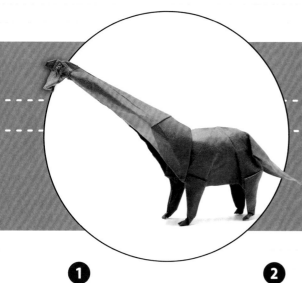

▶ 難易度等級 ★★☆☆☆

腕龍

★用紙：和紙（不均勻染暈色紙）· 30cm×30cm· 1張

本作品在正式進行塗膠作業（步驟㊱）之前，要在步驟⑪時先在皺褶狀的縫隙中塗膠。這是為了要避免皺褶在之後的工序中散開的緣故。腕龍可以說是頸部特長恐龍的代名詞，所以要使它自行站立相當困難，有時候頭部會因無法平衡而倒下。請務必將頭部抬高，把整體重心移到尾巴上；或是將前腳的腳尖往頭部方向拉開，藉此來調整全身的平衡。

① 將中央的山線對齊上邊，在兩端壓出摺線。

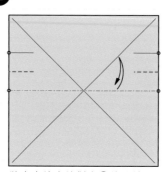

② 將中央的山線對齊①的谷線，壓出摺線。

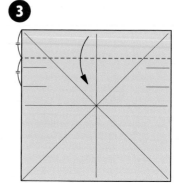

③

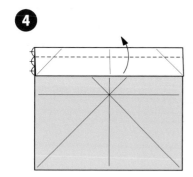

④

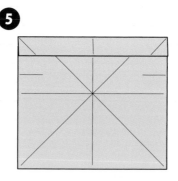

⑤

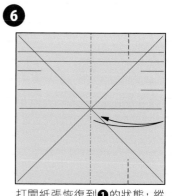

⑥ 打開紙張恢復到①的狀態，縱向的摺法也同①～⑤。

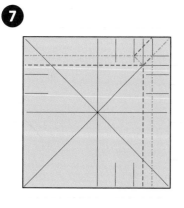

⑦

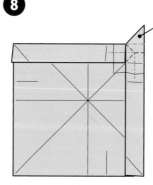

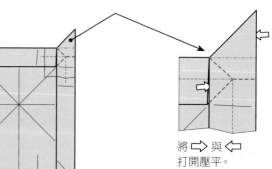

⑧ 將 ⇨ 與 ⇦ 打開壓平。

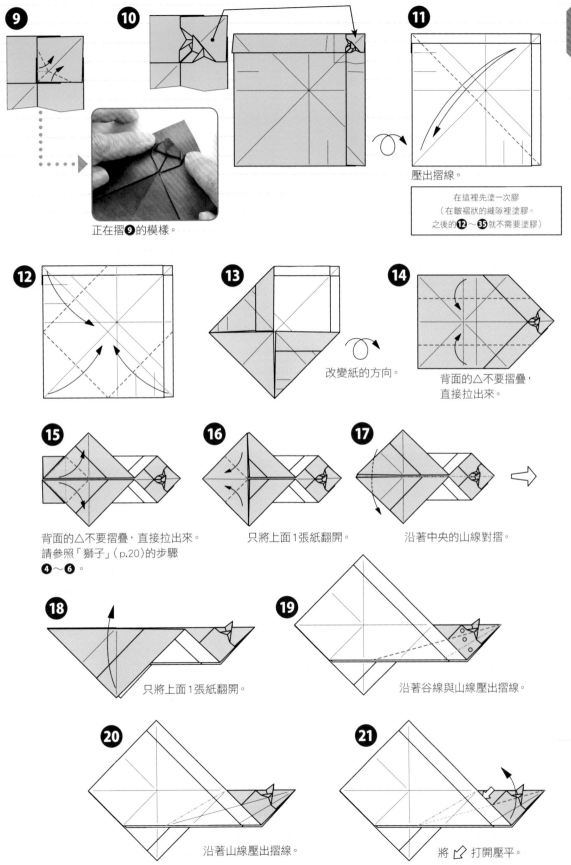

9

10

正在摺**9**的模樣。

11

壓出摺線。

在這裡先塗一次膠
（在皺褶狀的縫隙裡塗膠。
之後的**12**～**35**就不需要塗膠）

12

13

改變紙的方向。

14

背面的△不要摺疊，
直接拉出來。

15

背面的△不要摺疊，直接拉出來。
請參照「獅子」（p.20)的步驟
4～**6**。

16

只將上面1張紙翻開。

17

沿著中央的山線對摺。

18

只將上面1張紙翻開。

19

沿著谷線與山線壓出摺線。

20

沿著山線壓出摺線。

21

將 ▱ 打開壓平。

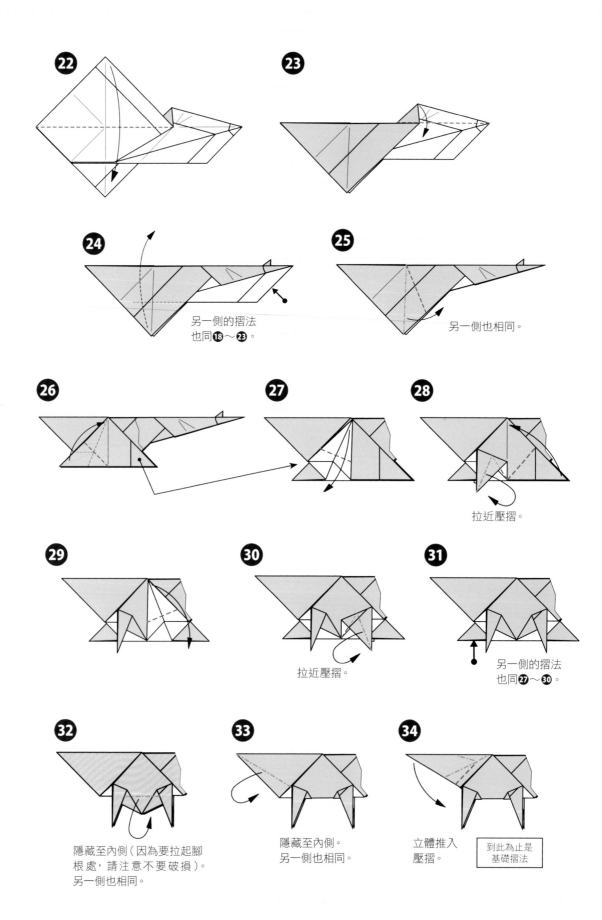

22

23

24
另一側的摺法
也同⑱～㉓。

25
另一側也相同。

26

27

28
拉近壓摺。

29

30
拉近壓摺。

31
另一側的摺法
也同㉗～㉚。

32
隱藏至內側（因為要拉起腳
根處，請注意不要破損）。
另一側也相同。

33
隱藏至內側。
另一側也相同。

34
立體推入
壓摺。

到此為止是
基礎摺法

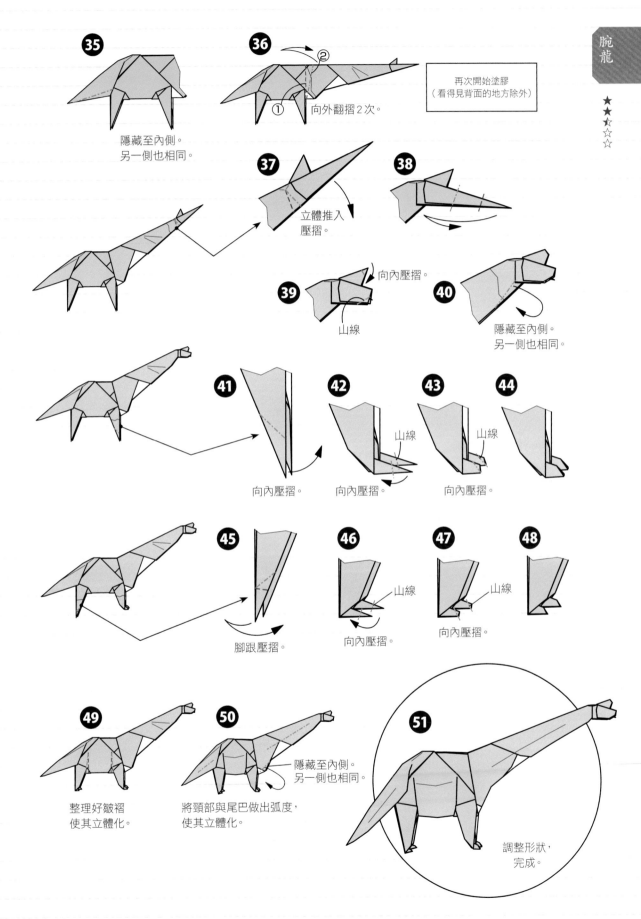

35 隱藏至內側。
另一側也相同。

36 ① ② 向外翻摺2次。

再次開始塗膠
（看得見背面的地方除外）

37 立體推入
壓摺。

38

39 向內壓摺。
山線

40 隱藏至內側。
另一側也相同。

41 向內壓摺。

42 向內壓摺。
山線

43 向內壓摺。
山線

44

45 腳跟壓摺。

46 向內壓摺。

47 向內壓摺。
山線

48

49 整理好皺褶
使其立體化。

50 將頸部與尾巴做出弧度，
使其立體化。
隱藏至內側。
另一側也相同。

51 調整形狀，
完成。

喙嘴翼龍

★用紙：和紙(因州紙)．23cm×23cm．1張

與「獨角仙」（p.70）相同，是以「4鶴系」為基礎發展出來的作品。這個作品實際上為「3鶴」，其中2處做成翅膀，1處做成下顎，剩下的部分則做成尾巴。這個基礎摺法應用的範圍相當廣泛，可以做成其他多數作品。完成後，可以做成兩種不同的姿勢：一種是展開翅膀滑翔於天空的姿勢，另一種則是站起來做出威嚇的姿勢。

從「獨角仙」（p.71）的步驟⑳開始

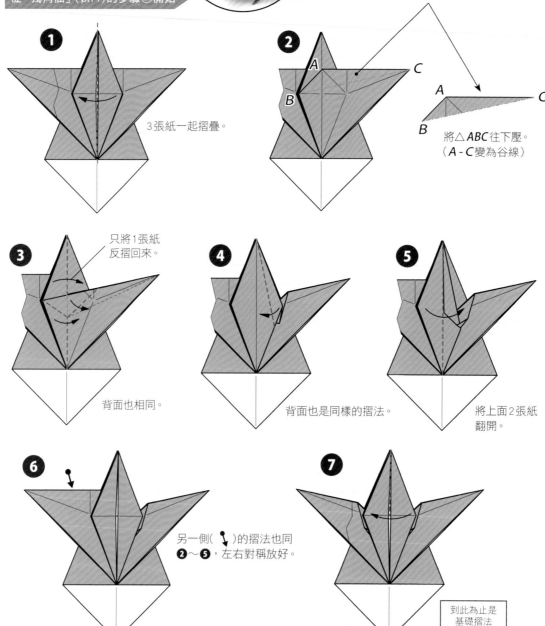

❶ 3張紙一起摺疊。

❷ 將△ABC往下壓。（A‐C變為谷線）

❸ 只將1張紙反摺回來。 背面也相同。

❹ 背面也是同樣的摺法。

❺ 將上面2張紙翻開。

❻ 另一側（ ）的摺法也同❷～❺，左右對稱放好。

❼ 到此為止是基礎摺法

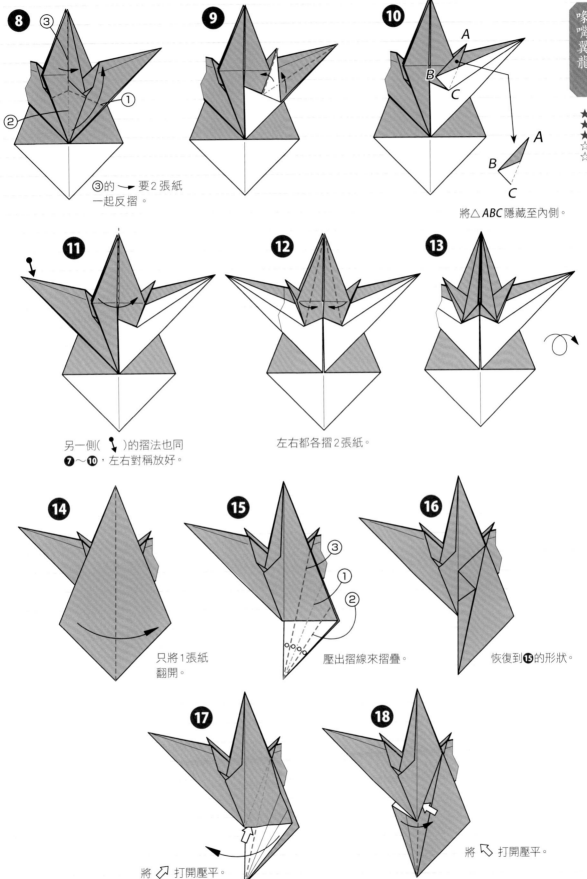

③的 ➤ 要2張紙
一起反摺。

將△ABC隱藏至內側。

另一側(↘)的摺法也同
❼~❿，左右對稱放好。

左右都各摺2張紙。

只將1張紙
翻開。

壓出摺線來摺疊。

恢復到❶的形狀。

將 ↗ 打開壓平。

將 ↖ 打開壓平。

89

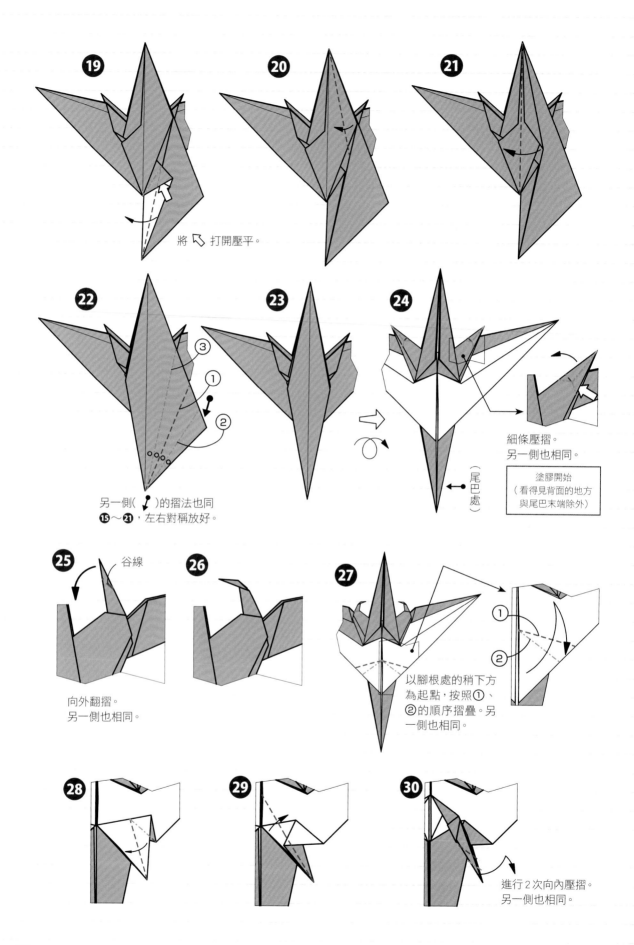

19

20

21

將 ↖ 打開壓平。

22

③
①
②

另一側(🌑)的摺法也同
15～**21**，左右對稱放好。

23

24

細條壓摺。
另一側也相同。

（尾巴處）

塗膠開始
（看得見背面的地方
與尾巴末端除外）

25

谷線

向外翻摺。
另一側也相同。

26

27

①
②

以腳根處的稍下方
為起點,按照①、
②的順序摺疊。另
一側也相同。

28

29

30

進行 2 次向內壓摺。
另一側也相同。

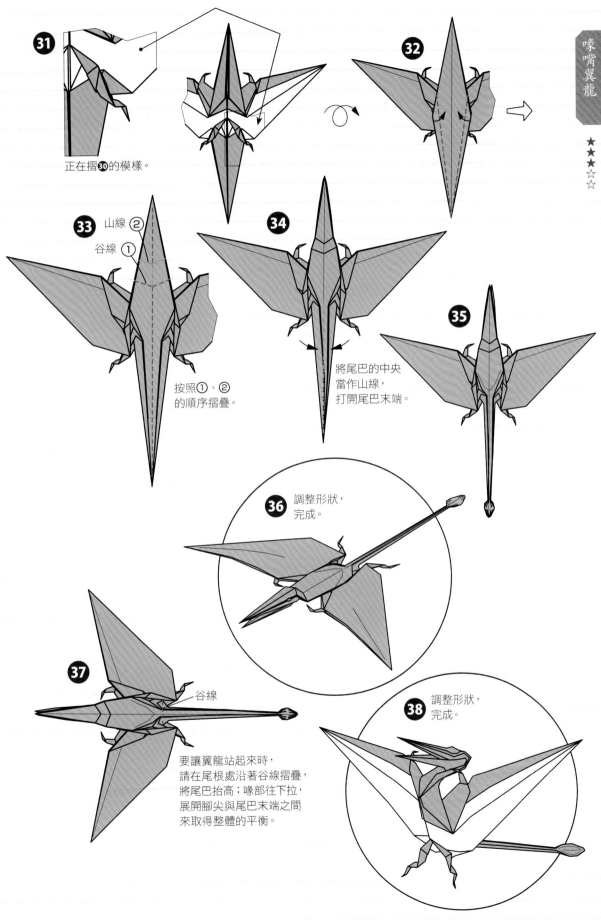

31 正在摺**30**的模樣。

32

33 山線 ②
谷線 ①
按照①、②
的順序摺疊。

34 將尾巴的中央
當作山線,
打開尾巴末端。

35

36 調整形狀,
完成。

37 谷線
要讓翼龍站起來時,
請在尾根處沿著谷線摺疊,
將尾巴抬高;喙部往下拉,
展開腳尖與尾巴末端之間
來取得整體的平衡。

38 調整形狀,
完成。

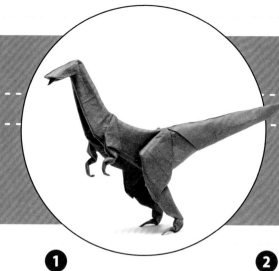

馳龍

★用紙：和紙（楮暈色紙）．30cm×30cm．1張

基礎摺法（到步驟㊴為止）是為了製作尾巴及後腳較長、以2隻腳步行的恐龍所想出的將紙的中心偏離的做法。步驟㉚及步驟㊴是要將後腳做得較長的工序。為了要使恐龍能以2隻腳站立，必須在後腳的隙縫中，尤其是腳尖處（爪子部分）仔細地塗膠。也可以在腳尖處再做一次向內壓摺，做出「ㄟ」字型，就能使恐龍較容易站立起來。

❶
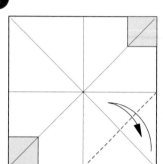
在紙張背面的2個對角貼上補強用紙（p.12）。沿著谷線壓出摺線。

❷
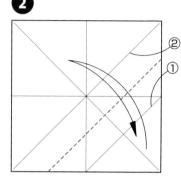
沿著谷線壓出摺線。
對齊①與②的摺線加以摺疊。

❸

沿著谷線壓出摺線。
對齊③與②的摺線加以摺疊。

❹
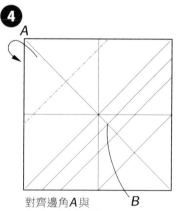
對齊邊角A與
交點B加以摺疊。

❺
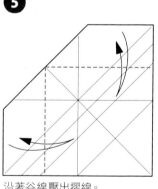
沿著谷線壓出摺線。

❻
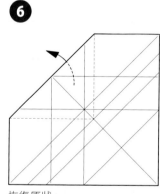
恢復原狀。

❼

❽
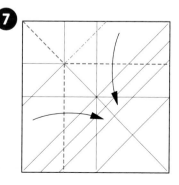
將 ⇐ 打開壓平。

❾

摺出「鶴的菱形」（p.11）。

★
★
★
★
☆

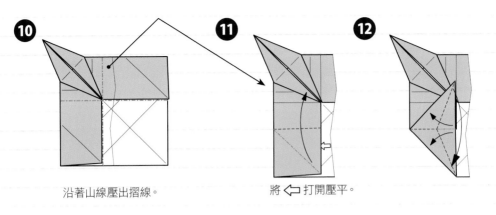

沿著山線壓出摺線。　　　　　　將 ⇦ 打開壓平。

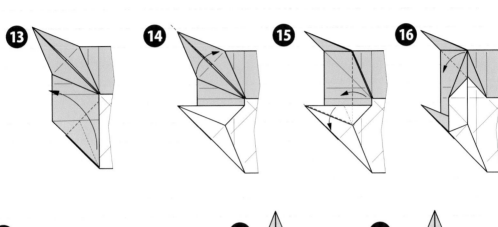

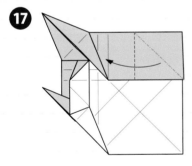

另一側的摺法也同⓫～⓰，
左右對稱放好。

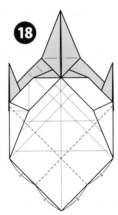

沿著谷線壓出摺線。

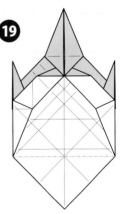

沿著山線壓出摺線。

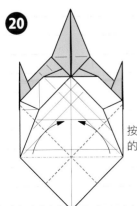

按照❼～❾
的步驟來摺。

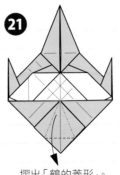

摺出「鶴的菱形」。

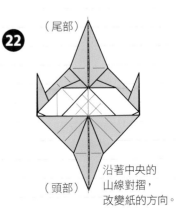

（尾部）

（頭部）　沿著中央的
山線對摺，
改變紙的方向。

93

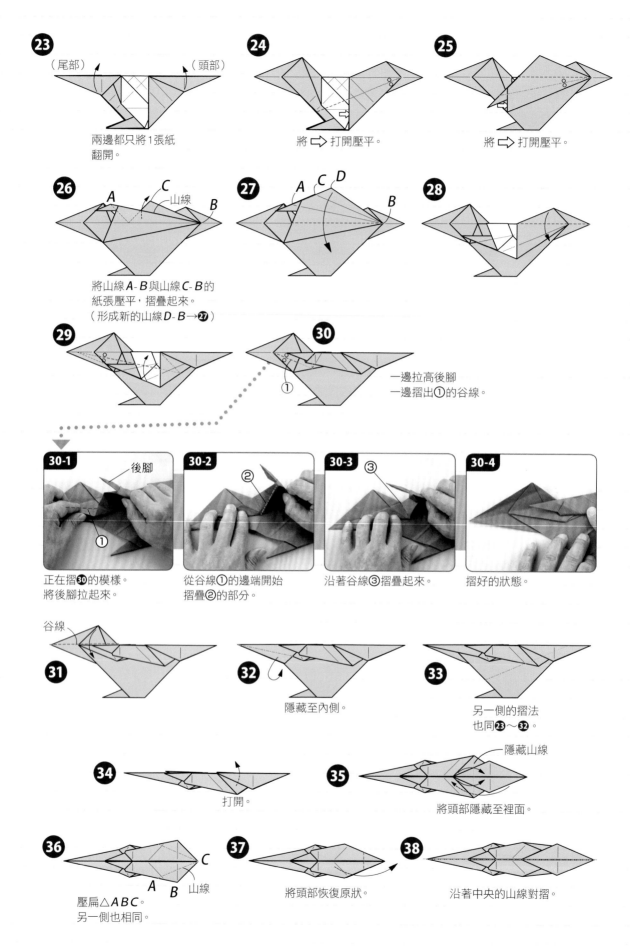

23 （尾部）　　　　（頭部）

兩邊都只將1張紙
翻開。

24 將 ⇨ 打開壓平。

25 將 ⇨ 打開壓平。

26 A　C　山線　B

將山線 *A*-*B* 與山線 *C*-*B* 的
紙張壓平，摺疊起來。
（形成新的山線 *D*-*B*→**27**）

27 A　C D　B

28

29

30 ①

一邊拉高後腳
一邊摺出①的谷線。

30-1 後腳
①

正在摺**30**的模樣。
將後腳拉起來。

30-2 ②

從谷線①的邊端開始
摺疊②的部分。

30-3 ③

沿著谷線③摺疊起來。

30-4

摺好的狀態。

31 谷線

32

隱藏至內側。

33

另一側的摺法
也同**23**～**32**。

34

打開。

35 隱藏山線

將頭部隱藏至裡面。

36 C　山線
A　B

壓扁△*ABC*。
另一側也相同。

37

將頭部恢復原狀。

38

沿著中央的山線對摺。

★
★★
★★★
☆

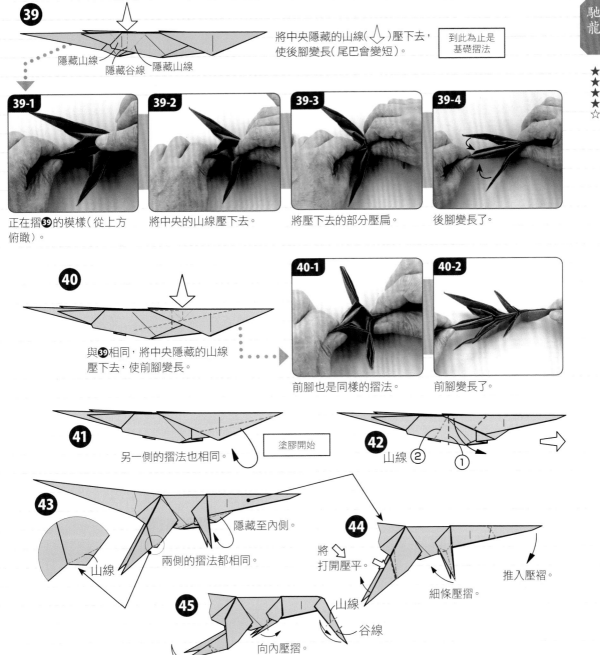

39 將中央隱藏的山線(↓)壓下去,
使後腳變長(尾巴會變短)。

到此為止是
基礎摺法

隱藏山線　隱藏谷線　隱藏山線

39-1 正在摺❸的模樣(從上方
俯瞰)。

39-2 將中央的山線壓下去。

39-3 將壓下去的部分壓扁。

39-4 後腳變長了。

40 與❸相同,將中央隱藏的山線
壓下去,使前腳變長。

40-1 前腳也是同樣的摺法。

40-2 前腳變長了。

41 另一側的摺法也相同。

塗膠開始

42 山線 ②　①

43 山線

隱藏至內側。

兩側的摺法都相同。

44 將 ◁
打開壓平。

山線

谷線

細條壓摺。

推入壓褶。

45 山線

向內壓摺。

腳跟壓摺。

46 山線

山線

向內壓摺。

腳跟壓摺。

47 谷線　山線

向外翻摺。

山線

48 調整造型,
完成。

95

霸王龍

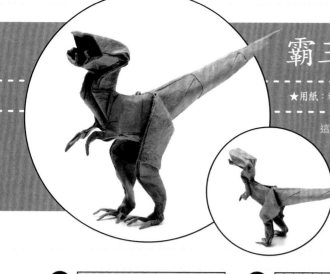

★用紙：和紙（揉染暈色紙）‧30cm×30cm‧1張

這是由16等分的蛇腹摺所展開的作品。蛇腹摺雖然困難，但只要能夠按照展開圖（p.101）的山線及谷線來摺疊的話，一定能夠完成的。從下顎伸出的4顆牙齒（步驟㊻～㊾）也可以省略不做。在本書中，本作品是與「螳螂」（p.74）並列的高難度作品，請務必挑戰看看。

❶
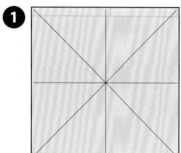
壓出16等分蛇腹摺的摺線（參照 p.51）。

❷
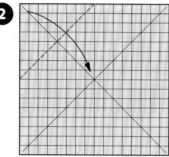
❸之後的圖示省略了16等分線。

❸
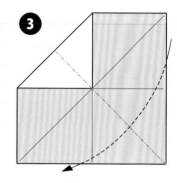

❹
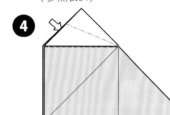
將 ↘ 打開壓平。

❺
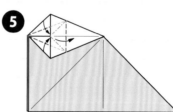

❻
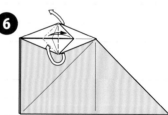
沿著谷線壓出摺線，翻面壓摺。請參照「獨角仙」（p.71）的❶～❶。

❼
將 ↘ 打開壓平。

❽
摺出「鶴的菱形」（p.11）。

❾

❿
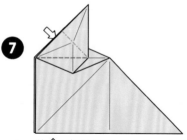
沿著谷線壓出摺線。

⓫

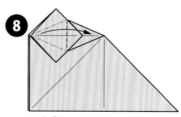
沿著山線壓出摺線，一邊壓扁 ↘ 一邊摺疊。

⓬
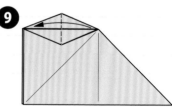

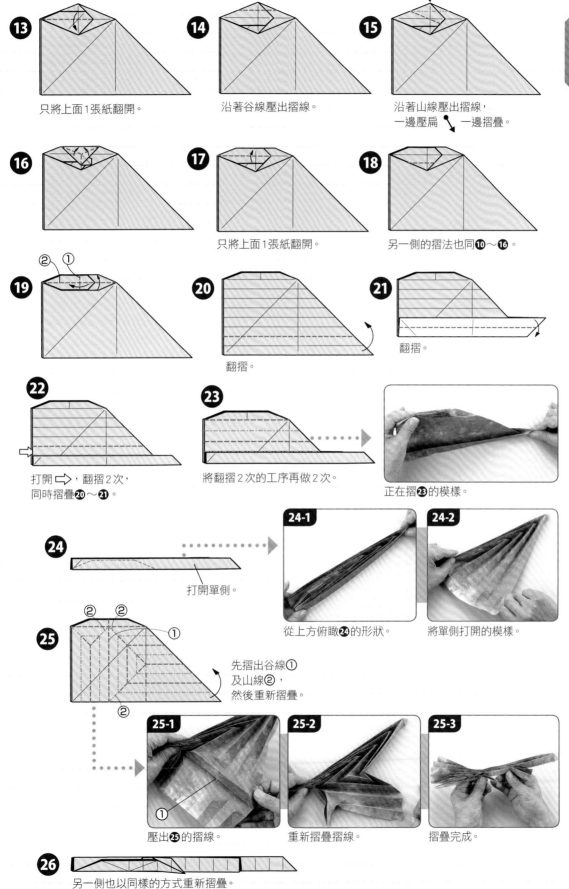

★
★
★
★
★

13 只將上面1張紙翻開。

14 沿著谷線壓出摺線。

15 沿著山線壓出摺線，
一邊壓扁 ➘ 一邊摺疊。

16

17 只將上面1張紙翻開。

18 另一側的摺法也同 ⑩〜⑯。

19 ② ①

20 翻摺。

21 翻摺。

22 打開 ⇨，翻摺2次，
同時摺疊 ⑳〜㉑。

23 將翻摺2次的工序再做2次。

正在摺㉓的模樣。

24 打開單側。

24-1 從上方俯瞰㉔的形狀。

24-2 將單側打開的模樣。

25 ② ② ①
②

先摺出谷線①
及山線②，
然後重新摺疊。

25-1 ① 壓出㉕的摺線。

25-2 重新摺疊摺線。

25-3 摺疊完成。

26 另一側也以同樣的方式重新摺疊。

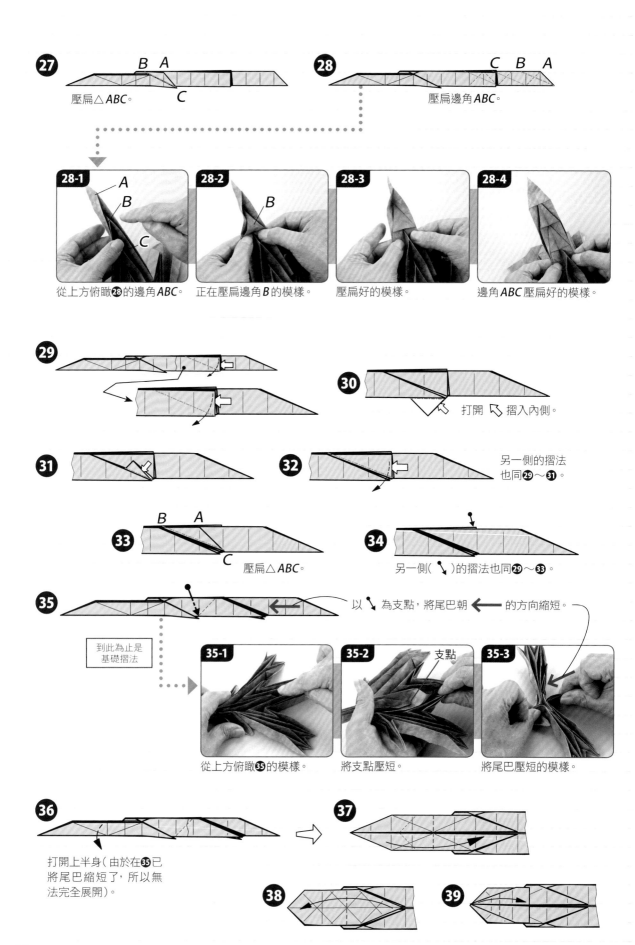

27 壓扁△ABC。

28 壓扁邊角ABC。

28-1 從上方俯瞰❷的邊角ABC。

28-2 正在壓扁邊角B的模樣。

28-3 壓扁好的模樣。

28-4 邊角ABC壓扁好的模樣。

29

30 打開 ↘ 摺入內側。

31

32 另一側的摺法
也同❷～❸。

33 壓扁△ABC。

34 另一側(↘)的摺法也同❷～❸。

35 以 ↘ 為支點，將尾巴朝 ⬅ 的方向縮短。

到此為止是
基礎摺法

35-1 從上方俯瞰❸的模樣。

35-2 支點 將支點壓短。

35-3 將尾巴壓短的模樣。

36 打開上半身(由於在❸已
將尾巴縮短了，所以無
法完全展開)。

37

38

39

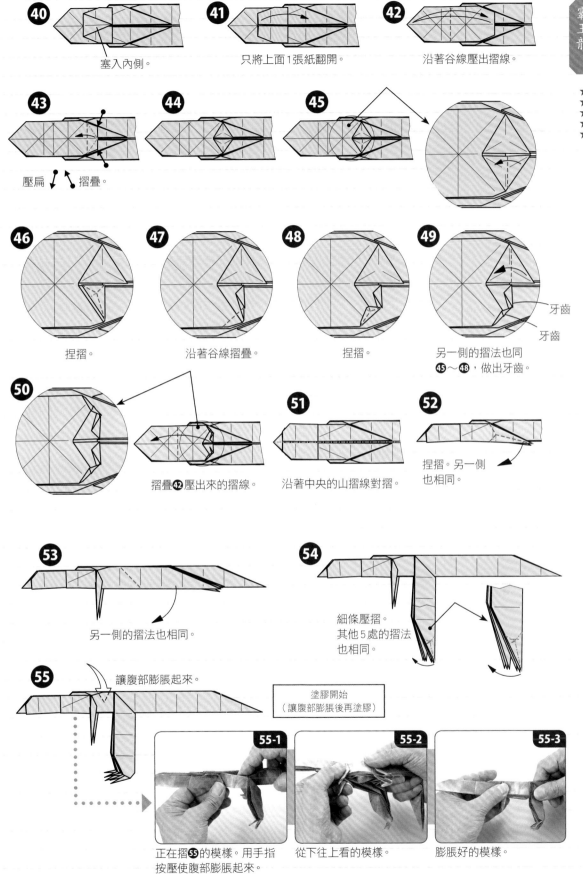

40 塞入內側。

41 只將上面1張紙翻開。

42 沿著谷線壓出摺線。

43 壓扁 ↗↙ 摺疊。

44

45

46 捏摺。

47 沿著谷線摺疊。

48 捏摺。

49 牙齒
牙齒
另一側的摺法也同
❹⑤～❹⑧，做出牙齒。

50 摺疊❹②壓出來的摺線。

51 沿著中央的山摺線對摺。

52 捏摺。另一側
也相同。

53 另一側的摺法也相同。

54 細條壓摺。
其他5處的摺法
也相同。

55 讓腹部膨脹起來。

塗膠開始
（讓腹部膨脹後再塗膠）

55-1 正在摺❺❺的模樣。用手指
按壓使腹部膨脹起來。

55-2 從下往上看的模樣。

55-3 膨脹好的模樣。

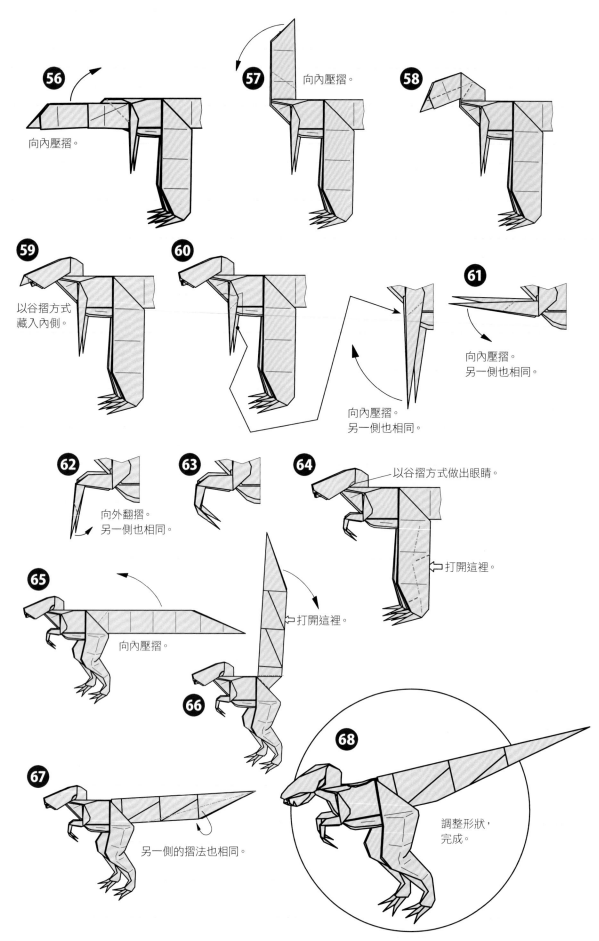

56 向內壓摺。

57 向內壓摺。

58

59 以谷摺方式藏入內側。

60 向內壓摺。另一側也相同。

61 向內壓摺。另一側也相同。

62 向外翻摺。另一側也相同。

63

64 以谷摺方式做出眼睛。打開這裡。

65 向內壓摺。

66 打開這裡。

67 另一側的摺法也相同。

68 調整形狀，完成。

★★★
★★
★

「青蛙」(p.51)的展開圖

（※至步驟**31**為止）

鼻尖　舌尖　下顎　　眼睛　　　　　前爪

前爪

後爪

後爪　後爪

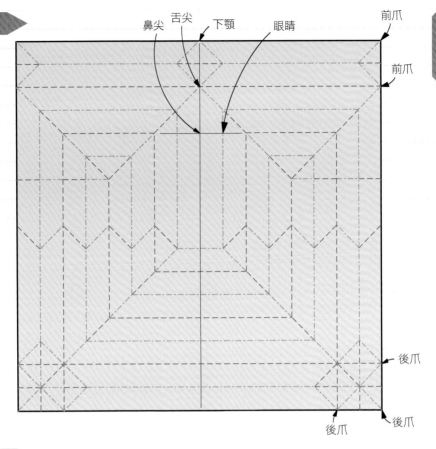

「霸王龍」(p.96)的展開圖

（※至步驟**35**為止）

下顎　鼻尖　　　　前腳

後腳爪

後腳爪

尾巴

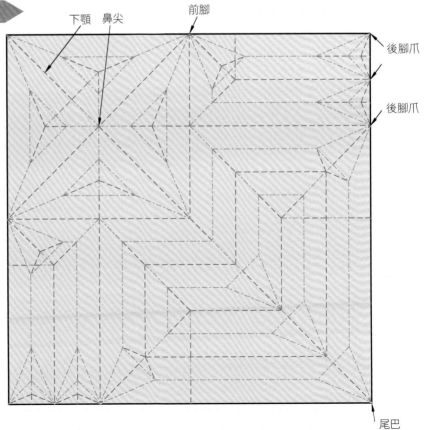

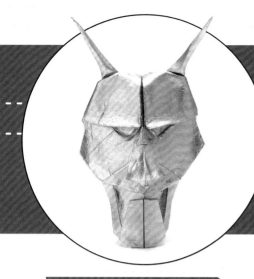

般若面具

★用紙：和紙（金薄紙）‧30cm×30cm‧1張

本作品的基礎摺法（步驟①）與「鱟魚」（p.56）相同，都是以傳統摺紙的「面具基本形」為基礎。在本書中雖然是屬於比較簡單的作品，但卻包含有「螳螂」（p.74）及「啄嘴翼龍」（p.88）等作品的複雜元素。在最後的調整階段時，請將鼻子摺高一點，並在中央摺出山線，使作品更具立體感，如此一來就會更加美觀了。

從「鱟魚」（p.56）的步驟⑤開始 ▶

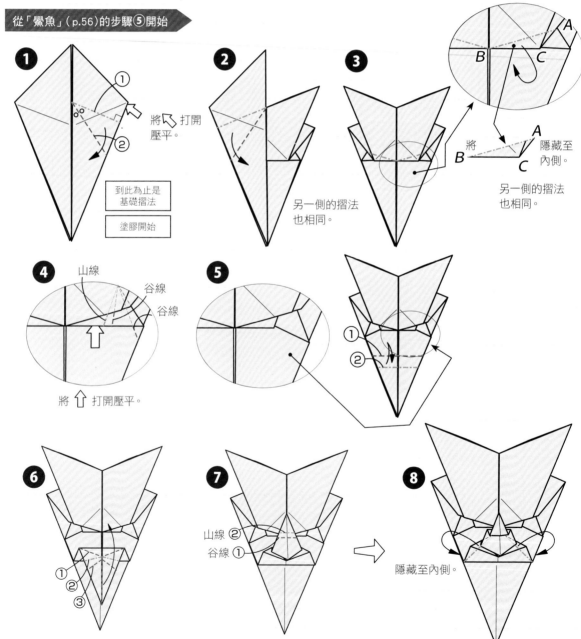

1

將 ⇦ 打開壓平。

到此為止是基礎摺法

塗膠開始

2

另一側的摺法也相同。

3

將　隱藏至內側。

另一側的摺法也相同。

4

山線　谷線　谷線

將 ⇧ 打開壓平。

5

6

①②③

7

山線②
谷線①

8

隱藏至內側。

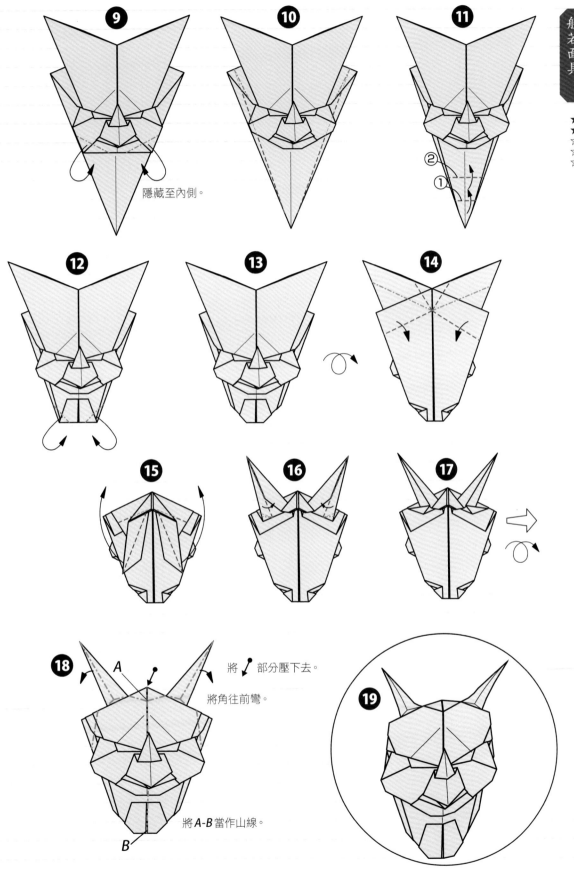

隱藏至內側。

將 部分壓下去。

將角往前彎。

將 A-B 當作山線。

調整形狀，完成。

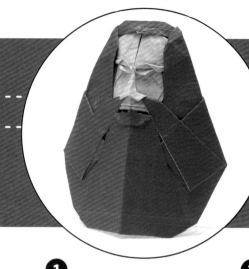

不倒翁

★用紙：和紙（因州紙「紅紙加白紙襯裡」）‧ 23cm×23cm‧ 1張

本作品的基礎摺法（到步驟⑯為止）是採用傳統摺法的「小鳥的基本形」為基礎。這種將紙張的正反兩面都顯示在作品上的手法叫做「Inside-Out」，可讓臉的顏色及其他部分的顏色加以分別。在製作面具時，面具臉上的表情經常會反映出作者的性格，這一點也是摺紙的魅力之一。在最後調整形狀時，只要壓出中央的山線，即可使不倒翁屹立不搖。

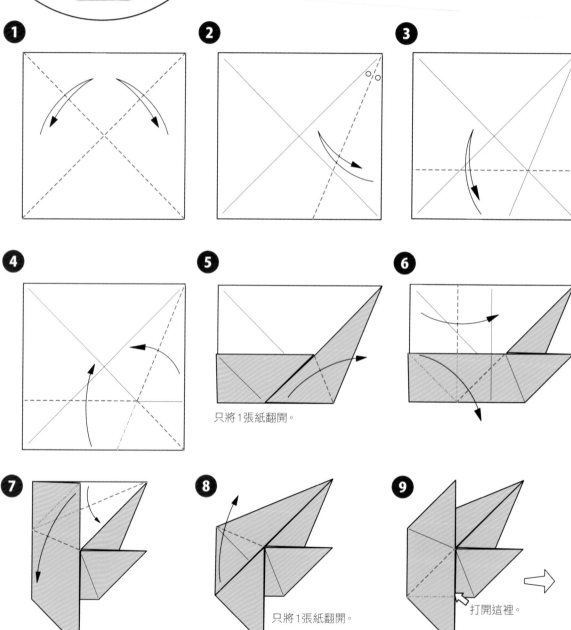

⑤ 只將1張紙翻開。

⑧ 只將1張紙翻開。

⑨ 打開這裡。

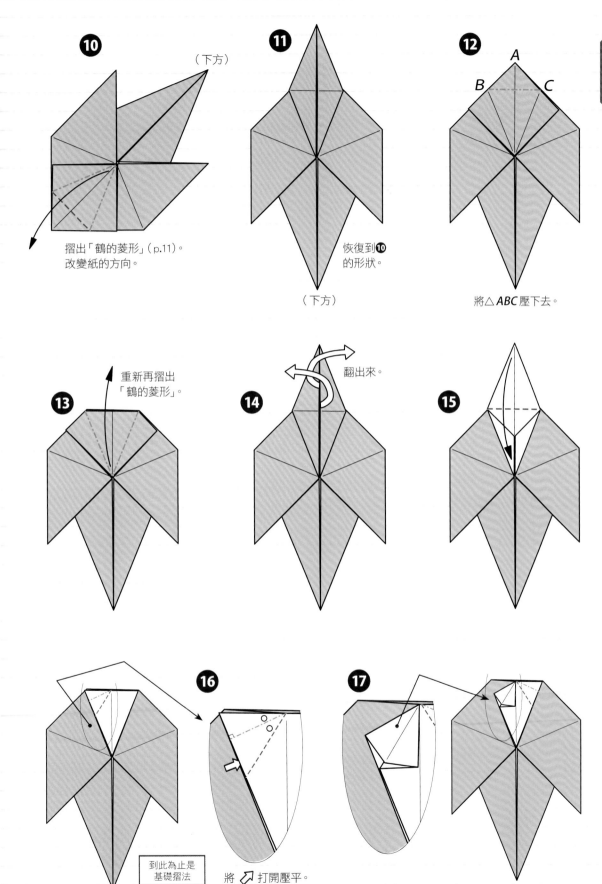

10 （下方）

摺出「鶴的菱形」（p.11）。
改變紙的方向。

11

恢復到 **10**
的形狀。

（下方）

12

A

B C

將△**ABC**壓下去。

13

重新再摺出
「鶴的菱形」。

14

翻出來。

15

16

到此為止是
基礎摺法

將 打開壓平。

17

另一側的摺法也相同。

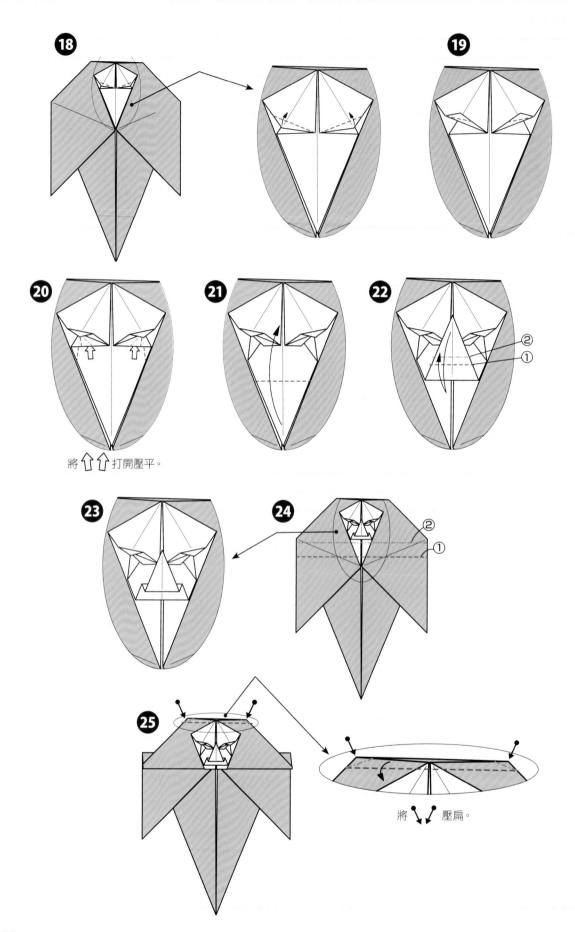

將 ⇧⇧ 打開壓平。

將 ↘↙ 壓扁。

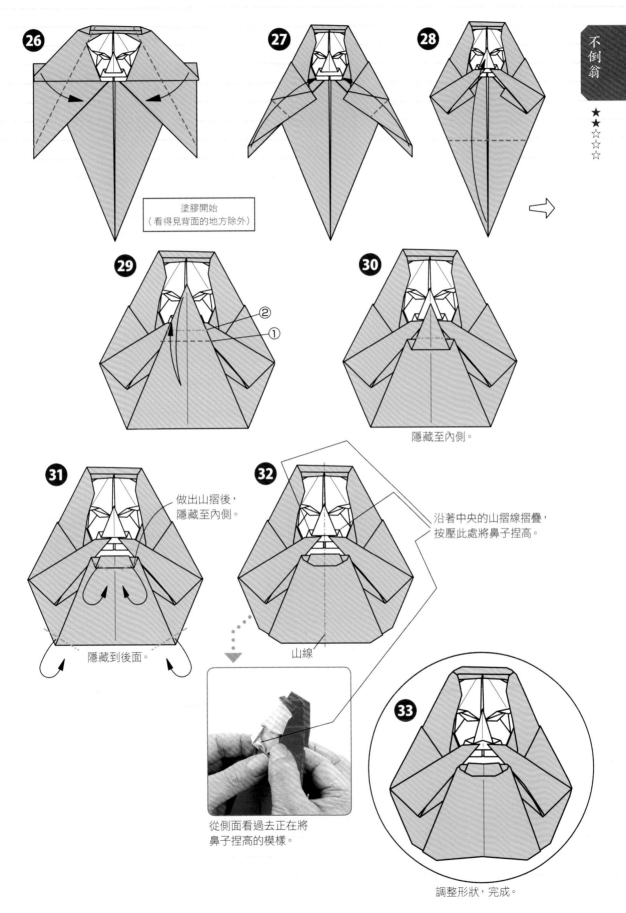

★
★★
☆☆
☆☆☆
☆

塗膠開始
（看得見背面的地方除外）

② ①

隱藏至內側。

做出山摺後，
隱藏至內側。

沿著中央的山摺線摺疊，
按壓此處將鼻子捏高。

隱藏到後面。

山線

從側面看過去正在將
鼻子捏高的模樣。

調整形狀，完成。

頭盔

★用紙：和紙（友禪紙加薄因州紙襯裡）·31cm×31cm·1張

這個基礎摺法是特地為了要做出這個高雅華麗的長鍬形頭盔所想出的。這次使用友禪紙來製作，襯裡是薄因州紙，如果細節部分難以摺疊的話，也可以使用其他較薄的紙來做。製作時跳過步驟⑱也沒關係，若是採用這個方式，在最後調整形狀時，只要將鍬形根部看得見背面的部分隱藏至本體的縫隙中即可。

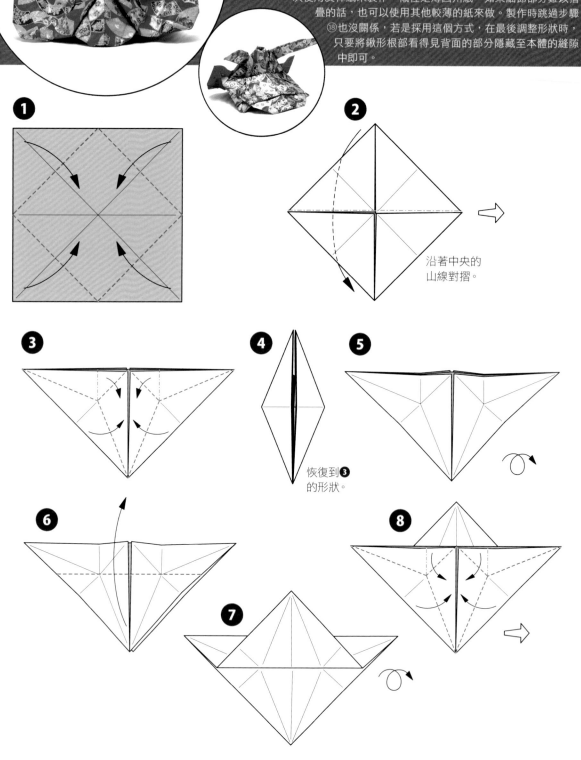

沿著中央的山線對摺。

恢復到❸的形狀。

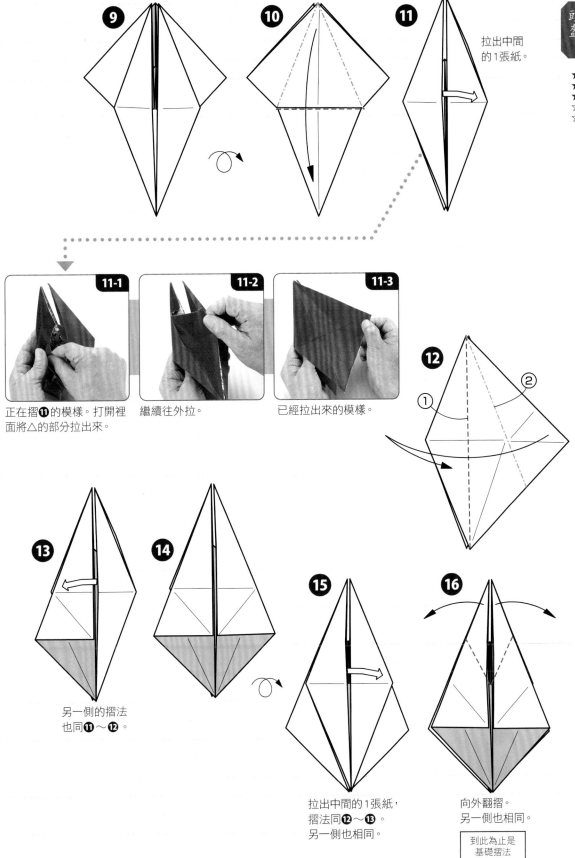

9

10

11 拉出中間
的1張紙。

11-1 正在摺**11**的模樣。打開裡
面將△的部分拉出來。

11-2 繼續往外拉。

11-3 已經拉出來的模樣。

12 ① ②

13 另一側的摺法
也同**11**～**12**。

14

15 拉出中間的1張紙，
摺法同**12**～**13**。
另一側也相同。

16 向外翻摺。
另一側也相同。

到此為止是
基礎摺法

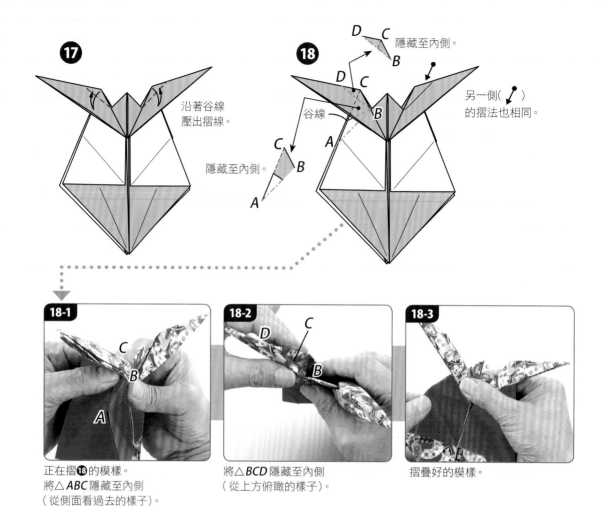

⑰ 沿著谷線
壓出摺線。

隱藏至內側。

⑱ D C 隱藏至內側。
B

D C
谷線 B

A

另一側(✐)
的摺法也相同。

C
B

A

18-1
C
B
A

正在摺⑱的模樣。
將△ABC隱藏至內側
（從側面看過去的樣子）。

18-2
D C
B

將△BCD隱藏至內側
（從上方俯瞰的樣子）。

18-3

摺疊好的模樣。

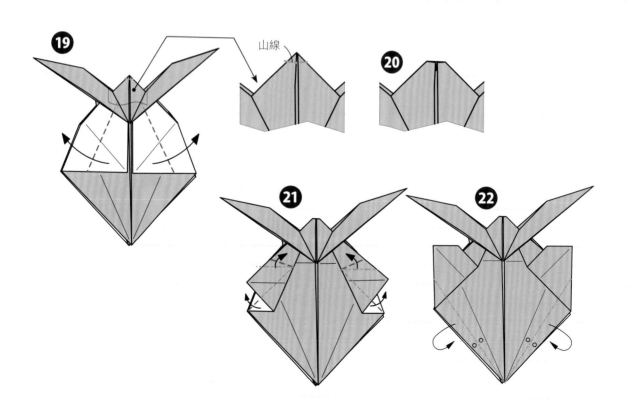

⑲ 山線

⑳

㉑

㉒

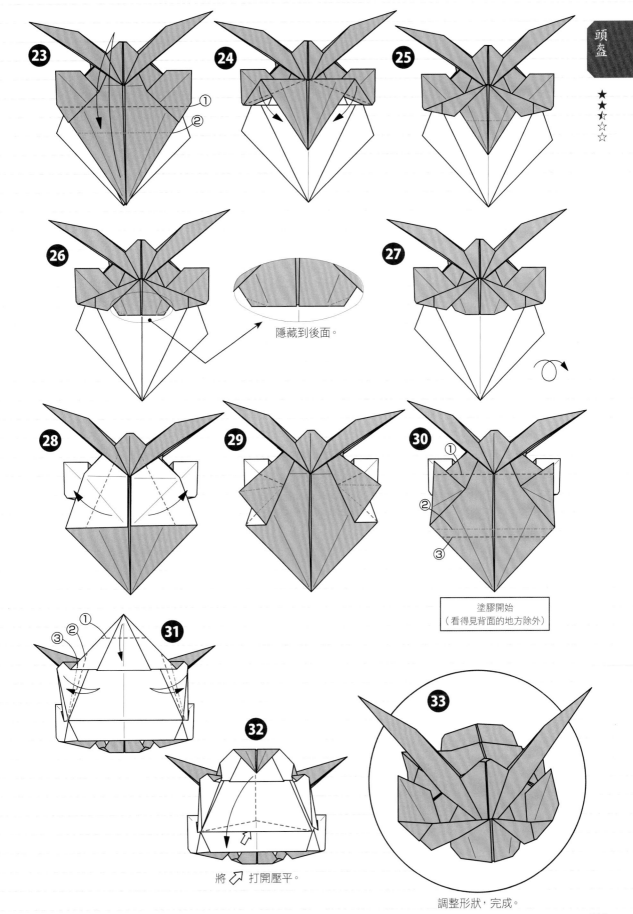

★
★
★☆
☆☆
☆

隱藏到後面。

塗膠開始
（看得見背面的地方除外）

將 ⤴ 打開壓平。

調整形狀，完成。

作者介紹

福井久男　*Hisao Fukui*

1951年5月，出生於東京都涉谷區。

1971年起，展開創作摺紙活動。

1974年起，在涉谷西武百貨店、池袋巴而可等地發表作品。

1998年起，開始活用摺紙的素材，開發獨具立體感的擬真摺紙手法。

2002年4月起，於「御茶之水 摺紙會館」（湯島的小林）每月定期舉辦摺紙教室。

2002年8月，於「御茶之水 摺紙會館」舉辦「昆蟲與恐龍的創作摺紙展」。日本經濟報等媒體曾採訪報導。

2002年9月，組成「擬真摺紙會」。

2007年10月，於惠比壽GARDEN PLACE舉行摺紙作品展覽及摺紙表演，大獲好評。

目前以埼玉縣草加市的自宅為工作室，從事創作活動中。

＜御茶之水 摺紙會館（湯島的小林）官方網站＞
http://www.origamikaikan.co.jp/

日文原著工作人員

編輯．內文設計．DTP	atelier jam（http://www.a-jam.com/）
編輯協助	山本 高取
攝影	前川 健彥
封面設計	阪本 浩之／atelier jam

HS　有著作權・侵害必究　　　　定價320元

愛摺紙 13

擬真摺紙 1（經典版）

作　　者 / 福井久男	
譯　　者 / 王曉維	
出　版　者 / **漢欣文化事業有限公司**	
地　　址 / 新北市板橋區板新路206號3樓	
電　　話 / 02-8953-9611	
傳　　真 / 02-8952-4084	
郵 撥 帳 號 / 05837599 漢欣文化事業有限公司	
電 子 郵 件 / hsbooks01@gmail.com	
三 版 一 刷 / 2024年08月	

本書如有缺頁、破損或裝訂錯誤，請寄回更換

1MAI NO KAMI KARA TSUKURU ODOROKI NO ART REAL ORIGAMI
©HISAO FUKUI 2013
Originally published in Japan in 2013 by Kawade Shobo Shinsha Ltd. Publishers, Tokyo.
Chinese translation rights arranged through TOHAN CORPORATION, TOKYO.,
and Keio Cultural Enterprise Co., Ltd.

國家圖書館出版品預行編目資料

擬真摺紙. 1 / 福井久男著；王曉維譯. -- 三版.
-- 新北市：漢欣文化事業有限公司, 2024.08
112面；26x19公分. -- (愛摺紙；13) 經典版
ISBN 978-957-686-922-8(平裝)

1.CST: 摺紙

972.1　　　　　　　　　　113009791